Fotografía y vídeo con tu iPhone

CARLOS MESA

Copyright © 2025 Carlos Mesa

Todos los derechos reservados.

ISBN/ASIN: 9798333988775

PRÓLOGO

Hacía tiempo que tenía en mente escribir un libro sobre fotografía con smartphone. Quizás algún día lo aborde desde el punto de vista de un terminal Android, pero por ahora lo he redactado única y exclusivamente para usuarios de iPhone.

Lo cierto es que nunca he sido un fan de Apple, pero cuando cayó en mis manos un iPhone 15 Pro para mis cursos de fotografía, no me desagradó.

Desde entonces hasta ahora ha llovido lo suficiente como para conocer las luces y las sombras de este terminal.

En el momento de revisar este libro, a finales del 2025, me encuentro que ha aparecido la gran novedad del nuevo sistema operativo de iPhone, el iOS 26. Por lo pronto han rediseñado la interfaz, haciéndola minimalista, personalizable y con efectos de transparencia. Y en cuanto a la cámara se refiere han hecho cambios. Cuando se arranca la app de la cámara tenemos arriba, agrupados, los botones de Flash, Live, Temporizador, Exposición, Estrilos, Filtro, Aspecto y Modo nocturno. Debajo de la interfaz sólo se ve el modo de disparo de Foto y Vídeo. Y si se quiere acceder al resto de modos, hay que deslizar el dedo hacia la izquierda o hacia la derecha. Ahora puedes usar tus AirPods (con chip H2) para tomar fotos o iniciar y detener la grabación de vídeo de forma remota, lo que es útil para selfies o tomas a distancia.

En cuanto al lanzamiento del iPhone 17, a finales del 2025, también incluye novedades. Una cámara delantera con 18 megapíxeles y un sensor más grande. Las tres cámaras traseras (principal, ultraangular y teleobjetivo) ahora son

de 48 megapíxeles. El iPhone 17 Pro y el Pro Max incorporan un nuevo teleobjetivo con un sistema de tetraprisma que permite un zoom óptico de hasta 4x y un zoom híbrido de hasta 8x. El nuevo teleobjetivo del iPhone 17 Pro incluye estabilización óptica 3D por desplazamiento del sensor y autoenfoque, lo que garantiza tomas más estables y nítidas, incluso en movimiento.

La función "Dual Capture" permite grabar simultáneamente con la cámara frontal y la trasera, lo que es muy útil para vloggers y creadores de contenido que quieren grabar su reacción mientras capturan lo que tienen delante.

Los modelos iPhone 17 Pro y Pro Max incluyen un botón físico de Control de Cámara que ofrece una forma alternativa de controlar el zoom y otras configuraciones. Una pulsación ligera en el botón abre un menú deslizable, similar a un dial de cámara, que te permite cambiar rápidamente entre las distancias focales. Esto es especialmente útil para fotógrafos que buscan un control más táctil.

En el apartado de vídeo, el iPhone 17 incorpora nuevas herramientas de mezcla de audio para ajustar voces y sonidos ambientales después de la grabación, minimizando el ruido del viento y mejorando la calidad del sonido.

Disfruta de todo lo que ofrecen los iPhone, tanto en foto como en vídeo, sin tener que ser un profesional del sector, ya que todo esté pensado para ser usado por cualquiera, sin apenas conocimientos previos del mundo audiovisual.

CONTENIDO

 Agradecimientos i

1 Cámara 1

2 Vídeo 45

3 Ajustes 65

4 Edición 79

AGRADECIMIENTOS

A mi mujer, Anita, por aguantarme mis locuras y por toda esa vida juntos. Y a mis amigos de la asociación fotográfica Planetas Insólito, por esos quince años que llevamos juntos haciendo todo tipo de fotos en estudio y cientos de salidas que llevamos acumuladas.

CÁMARA

Para hacer una foto con el iPhone

Abre la app Cámara 📷 y, a continuación, toca el botón del obturador o pulsa cualquiera de los botones de volumen para hacer la foto.

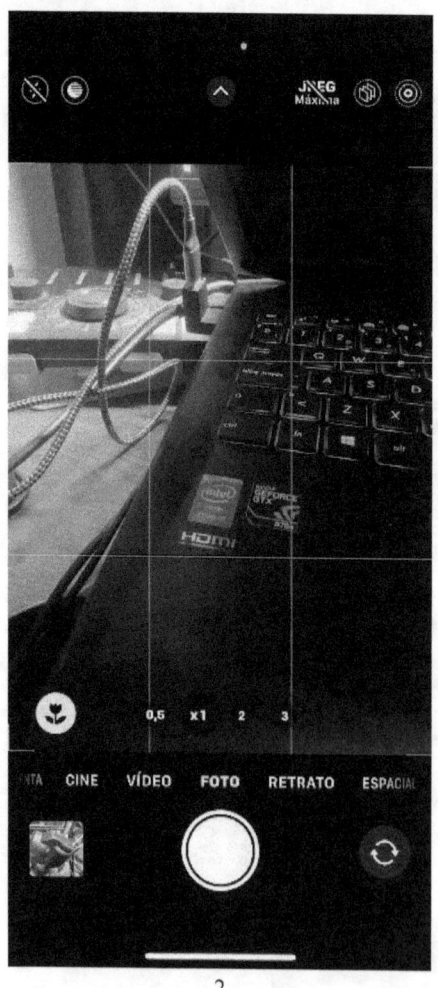

Cambiar entre modos de cámara

Foto es el modo normal que se ve al abrir la app Cámara . Usa el modo Foto para hacer fotos fijas o fotos en modo Live (luego te explicaré lo que es). Desliza hacia la izquierda (opciones de vídeo) o la derecha (opciones de cámara) en la pantalla de la cámara para seleccionar uno de los siguientes modos de cámara:

- *Vídeo:* para grabar un vídeo. Desde la llegada de IOS 18 hay una función muy esperada que permite pausar y reanudar la grabación de vídeo, lo que facilita la creación de vlogs, TikToks o Reels.

- *Time-lapse:* crea un vídeo time-lapse de movimiento durante un periodo de tiempo, a partir de fotos que se van apilando.

- *Cámara lenta:* para grabar un vídeo con efecto de cámara lenta.

- *Panorámica:* para capturar un paisaje panorámico u otra escena, ya sea horizontal o vertical.

- *Retrato:* para aplicar un efecto de profundidad de campo a tus fotos, fondo desenfocado. A partir del iPhone 15 con iOS 18, el dispositivo puede reconocer automáticamente si una foto normal quedaría bien en Modo Retrato y capturará

la profundidad. Posteriormente, podrás convertirla a Modo Retrato en la edición.

- *Cine:* para aplicar un efecto de profundidad de campo a tus vídeos, un fondo desenfocado.

Acercar o alejar la imagen

- En todos los modelos, abre la app Cámara y pellizca la pantalla para acercar o alejar la imagen.

- También puedes cambia entre x0,5, x1, x2, x2,5, x3 y x5 para acercar o alejar la imagen rápidamente (en función del modelo). Para un zoom digital (no real), mantén pulsados los controles de zoom y arrastra el regulador a izquierda o derecha.

- En el nuevo iPhone 17 Pro y Pro Max se utiliza la cámara principal de 48 megapíxeles, llegando hasta 4x. Si usas la opción 8x, en realidad se realiza un recorte de la imagen, lo que da como resultando una imagen de 12 megapíxeles. La opción 4x y 8x es lo más parecido a una focal de 100 y 200mm respectivamente.

- Si pulsas sobre x1 te aparecerá la lente 24mm, la 28mm y la 35mm que, aunque no sean reales, dan ese aspecto final a la

fotografía, como si hubiéramos elegido esa focal.

Hacer Live Photos con la cámara del iPhone

Usa la app Cámara para hacer Live Photos con el iPhone. Una Live Photo captura lo que ocurre justo antes y después de hacer la foto, incluido el audio. Puedes hacer una Live Photo igual que una foto normal. Una foto de este tipo es, en realidad, un vídeo de 1 segundo con mucha información para disponer de calidad fotográfica.

Hacer una Live Photo

1. Abre la app Cámara del iPhone.

2. Asegúrate de que la cámara esté en el modo Foto y de que la opción "Live Photo" esté activada.
 Nota: La opción "Live Photo" está activada por omisión. Si está activada, verás el botón "Live Photo" en la parte superior de la pantalla de la cámara. Si no es así, actívala tú.

3. Toca el botón del obturador para hacer una Live Photo.

4. Para reproducir la Live Photo, toca la miniatura de la foto en la parte inferior de la pantalla y, a continuación, mantén pulsada la pantalla.

Las Live Photos se guardan automáticamente en la galería de Fotos . Una vez realizada la foto podrás añadirle efectos.

Editar Live Photos en el iPhone

En la app Fotos , puedes editar Live Photos, cambiar la foto clave y añadir efectos divertidos, como Rebote y Bucle.

Realizar ediciones a una Live Photo

Las fotos realizadas con Live Photo, permiten acortar su duración, silenciar el sonido y convertir una Live Photo en una foto fija.

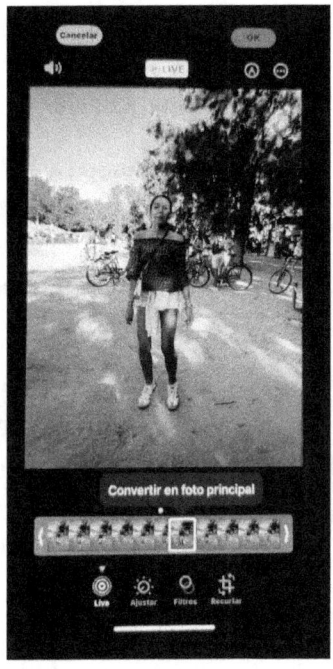

1. Abre la app Fotos en el iPhone.

2. Abre una Live Photo y, a continuación, toca Editar.

3. Toca y realiza cualquiera de las siguientes operaciones:

 - *Definir una foto como principal:* Mueve el fotograma blanco en el visor de fotogramas, toca "Convertir en foto principal" y, a continuación, toca OK. Viene muy bien cuando hay

movimiento y quieres seleccionar una foto concreta de una secuencia.

- *Acortar una Live Photo:* Arrastra un extremo del visor de fotogramas para seleccionar los fotogramas que reproduce la Live Photo.

- *Hacer una foto fija:* Toca el botón Live de la parte superior de la pantalla para desactivar la función Live. La Live Photo se convertirá en una foto fija de su foto principal.

- *Silenciar una Live Photo:* Toca en la parte superior de la pantalla. Vuelve a tocarlo para reactivar el sonido.

Nota: Las Live Photos hechas en un modelo de iPhone 15 con el efecto Retrato pierden el efecto Retrato si cambias la foto principal.

Añadir efectos a una Live Photo

Puedes añadir efectos a Live Photos.

1. Abre la app Fotos en el iPhone.

2. Abre una Live Photo.

3. Toca ⊚ en la esquina superior izquierda y selecciona una de las siguientes opciones:

 - *Live:* Aplica la función Live a la reproducción de vídeo.

 - *Bucle:* Repite la acción en un vídeo en bucle continuo.

 - *Rebote:* Retrocede la acción hacia atrás y adelante.

 - *Larga exposición:* Desenfoca el movimiento para simular un efecto de exposición larga al estilo de las cámaras DSLR: agua sedosa, estelas de vehículos, etc. Ojo, sólo durante un segundo.

 - *Live desactivado:* Desactiva la función Live de la reproducción de vídeo o el efecto aplicado.

Convertir una Live Photo en un vídeo

Puedes convertir una Live Photo en un vídeo corto que puedes guardar o compartir, por ejemplo, con personas que no usan dispositivos Apple.

1. Abre la app Fotos en el iPhone.

2. Abre una Live Photo.

3. Toca ⋯ en la esquina superior derecha y, a continuación, toca "Guardar como vídeo".

Desactivar las Live Photos

1. Abre la app Cámara del iPhone.
2. Comprueba que la cámara esté en el modo Foto.
3. Toca el botón de Live Photo ◎ en la parte superior de la pantalla de la cámara hasta que aparezca una barra que cruza el botón.

Nota: Las Live Photos no están disponibles si la resolución ProRAW o HEIF.

Cambiar los ajustes de la cámara HDR en el iPhone

HDR (alto rango dinámico) en Cámara 📷 te ayuda a hacer fotografías magníficas en situaciones con mucho contraste, ya que recupera las zonas de sombras. El iPhone toma varias fotografías en una rápida sucesión, con distintas exposiciones, y las fusiona en una sola, para realzar el detalle de los claros y oscuros de tus fotos.

Por omisión, el iPhone hace fotos en HDR (con la cámara trasera y la frontal) cuando resulta más eficaz (en iPhone 15 no). Los modelos de iPhone 12, iPhone 13, iPhone 14, iPhone 15 y iPhone 16 graban vídeo en HDR para

capturar el color y el contraste con el máximo realismo.

Desactivar HDR automático

Por omisión, el iPhone usa HDR automáticamente cuando ofrece los mejores resultados. En algunos modelos de iPhone, puedes controlar manualmente el modo HDR.
En el iPhone XS, iPhone XR, iPhone 11, iPhone SE (2.ª generación) y iPhone 12, ve a Ajustes ⚙ > Cámara y desactiva "HDR inteligente". A continuación, en la pantalla de la cámara, toca HDR para activarlo o desactivarlo. En el resto de las generaciones esta opción no existe.

Activar y desactivar el vídeo HDR

En los modelos de iPhone 12, iPhone 13, iPhone 14, iPhone 15 y iPhone 16, el iPhone graba vídeo en HDR Dolby Vision para capturar el color y el contraste con el máximo realismo. Para desactivar la grabación de vídeo HDR, ve a Ajustes ⚙ > Cámara > "Grabar vídeo" y, a continuación, desactiva "Vídeo HDR".

Si quieres colores naturales, te recomiendo desactivar el HDR.

Aplicar estilos fotográficos con la cámara del iPhone

En algunos iPhone puedes aplicar un estilo fotográfico

para personalizar cómo captura fotos la app

Cámara. Selecciona entre estilos predefinidos ("Alto contraste", Brillante, Cálido o Frío) y personalízalos ajustando los valores de tono y calidez. La cámara aplicará ese ajuste cada vez que hagas una foto en el modo Foto. Puedes cambiar y ajustar los estilos fotográficos directamente en la app Cámara.

Ahora hay 16 estilos en el iPhone 16, pero lo realmente positivo es que podemos hacer una foto en un estilo y, en la galería, aplicar otro diferente sin perder calidad. Y también que podemos personalizar cada uno de esos estilos.

Ahora, cuando el iPhone 16 toma una foto, la cámara captura otra serie de parámetros adicionales. Sólo datos de iluminación y color, por lo que, si no nos gusta el resultado, podemos ir a la galería, pulsar en 'Editar' y cambiar el estilo a nuestro antojo sin reducir la calidad de la foto, como sí haríamos anteriormente al tomar una imagen y luego pasarla por un programa de edición.

Seleccionar un estilo fotográfico

Con la llegada de iOS 26 los estilos fotográficos están concentrados, junto a otras opciones, en forma de isla en la parte superior derecha. El iPhone 17 incluye un estilo nuevo llamado Radiante.

La cámara del iPhone se ajusta automáticamente en Estándar, un estilo equilibrado y realista. Para seleccionar

otro estilo fotográfico, haz lo siguiente:

1. Abre la app Cámara y toca .

2. Toca y, a continuación, desliza hacia la izquierda para previsualizar los distintos estilos:

 - *Alto contraste:* Sombras más oscuras, colores más intensos y un mayor contraste para crear un estilo dramático.

 - *Brillante:* Colores increíblemente brillantes y vívidos que crean un estilo luminoso y natural.

 - *Cálido:* Matices dorados que crean un estilo más cálido.

 - *Frío intenso:* Matices azules que crean un estilo más frío.

 Para personalizar un estilo fotográfico, toca los controles Tono y Calidez bajo el recuadro y arrastra el regulador a la izquierda o la derecha para ajustar el valor. Toca para restablecer los valores.

3. Toca para aplicar el estilo fotográfico.

Para cambiar o ajustar un estilo fotográfico que hayas

definido, toca ▨ en la parte superior de la pantalla. Para dejar de usar un estilo fotográfico, selecciona Estándar en las opciones de estilo.

También puedes cambiar los estilos fotográficos en Ajustes. Para ello, ve a Ajustes ⚙ > Cámara > Estilos fotográficos. Aquí volverás a encontrarte los mismos valores; sólo que si seleccionas uno, en lo sucesivo se aplicará todas tus fotos.

Capturar fotos de acción con el modo Ráfaga en la cámara del iPhone

Usa el modo Ráfaga de la app Cámara 📷 para capturar un sujeto en movimiento o hacer varias fotos a gran velocidad, permitiéndote así seleccionar entre una serie de fotos. Puedes hacer ráfagas de fotos con las cámaras trasera y delantera.

1. Abre la app Cámara 📷 en el iPhone.
2. Desliza el botón del obturador hacia la izquierda.
3. Para detener la ráfaga, levanta el dedo.
4. Para seleccionar las fotos que quieras conservar, toca la miniatura de la ráfaga en la Galería de fotos y, a continuación, toca Seleccionar.

 Los puntos grises debajo de las miniaturas

5. Toca el círculo situado en la esquina inferior derecha de cada foto que quieres guardar como foto individual y, a continuación, toca OK.

Para eliminar la ráfaga completa, toca la miniatura y, después, toca 🗑.

Consejo: También puedes mantener pulsado el botón de subir volumen para hacer ráfagas de fotos. Ve a Ajustes ⚙ > Cámara y, a continuación, activa "Botón de subir volumen para ráfaga".

Ajustar el enfoque y la exposición de la cámara

Antes de hacer una foto, la cámara del iPhone ajusta automáticamente el enfoque y la exposición. Por su parte, la detección facial equilibra la exposición entre varias caras. Si quieres ajustar manualmente el enfoque y la exposición, haz lo siguiente:

1. Abre la app Cámara.

2. Toca la pantalla para mostrar el área de enfoque automático y el ajuste de exposición.

3. Toca el punto en el que quieras situar el área de enfoque.

4. Junto al área de enfoque, arrastra ☀ hacia arriba o hacia abajo para ajustar la exposición, añadiendo sobreexposición o subexposición a la foto.

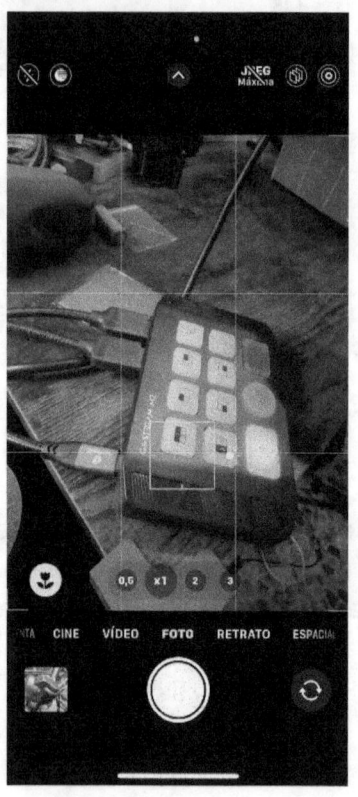

Consejo: Puedes fijar el enfoque manual y los ajustes de exposición para tus próximas fotos, manteniendo pulsada el área de enfoque hasta que se muestre "Bloqueo de

AE/AF"; toca la pantalla para desbloquear los ajustes. Una vez bloqueada la exposición, desliza el dedo hacia arriba o hacia abajo para añadir más luz o quitarla.

También puedes tocar ⌃, luego ⊕ y, a continuación, mover el regulador para ajustar la exposición. La exposición se bloquea hasta la próxima vez que abras la app Cámara. Para guardar el control de exposición de modo que no se restablezca al abrir la app Cámara, ve a Ajustes ⚙ > Cámara > "Conservar ajustes" y, a continuación, activa "Ajuste de exposición".

Activar o desactivar el flash

La cámara del iPhone está configurada para usar automáticamente el flash cuando sea necesario. Para controlar el flash manualmente antes de hacer una foto, haz lo siguiente:

- Toca ⚡ para activar o desactivar el flash automático.

- Toca ⌃ y, a continuación, toca ⚡ debajo del recuadro para seleccionar Auto, Sí o No.

Desde iOS 18 se permite una interacción más rápida con las opciones de flash (activar, desactivar, automático) con solo tocar y mantener pulsado el icono del flash.

Mi recomendación es que uses una luz continua, ya que te proporcionará más iluminación. La empresa Zhiyun vende unos leds portátiles con todo tipo de potencias y baterías incorporadas, que caben en cualquier mochila.

Hacer una foto con un filtro

Usa un filtro para darle a la foto un efecto de color.

1. Abre la app Cámara y, a continuación, selecciona el modo Foto o Retrato.

2. Toca ⌃ y, después, toca ⦿.

3. Debajo del visor, desliza los filtros a la izquierda o la derecha para previsualizarlos y toca uno para aplicarlo.

4. Toca el botón del obturador para hacer la foto con el filtro que elijas.

Puedes eliminar o cambiar el filtro de una foto en la app Fotos.

Usar el temporizador

Puedes ajustar un temporizador en la cámara del iPhone para que te dé tiempo a salir en la foto y hacerte un selfie.

1. Abre Cámara y toca ⌃.

2. Toca ⏱ y selecciona 3 s, 5s o 10 s.

3. Toca el botón del obturador para iniciar el temporizador.

Usar una cuadrícula y un nivel para enderezar la foto

Para mostrar una cuadrícula o un nivel en la pantalla de la cámara que te ayude a enderezar y componer la foto, ve a Ajustes ⚙ > Cámara y, a continuación, activa Cuadrícula y Nivel.

Cuando estés en horizontal la raya blanca se transformará en amarilla cuando estés nivelado.

Cuando estés en vertical, ya sea mirando hacia el cielo o hacia el suelo, el nivel se muestra en forma de cruz. Una vez más, si pasa a amarillo es que estás nivelado.

Hacer un selfie con la cámara del iPhone

Usa la app Cámara 📷 para hacer un selfie. Puedes hacer selfies en el modo Foto, Retrato o Vídeo.

1. Abre la app Cámara 📷 en el iPhone.

2. Toca 🔄 para cambiar a la cámara frontal.

3. Sitúa el iPhone delante de ti.

 Consejo: Toca las flechas situadas dentro del marco para aumentar el campo de visión.

4. Toca el botón del obturador o pulsa cualquiera de los botones de volumen para hacer la foto o empezar a grabar.

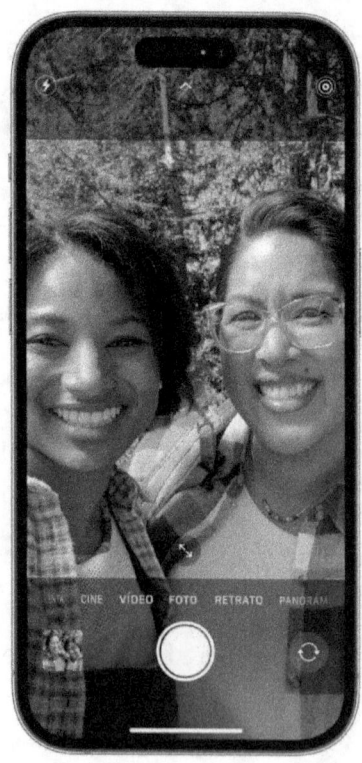

Para hacerte un selfie que capte la foto tal y como la ves en el marco de la cámara frontal, en lugar de invertirla, ve a

Ajustes ⚙ > Cámara y, a continuación, activa "Conservar efecto espejo".

Hacer fotos panorámicas con la cámara del iPhone

Usa la app Cámara 📷 para hacer fotos panorámicas de los alrededores en el modo Panorámico.

1. Abre la app Cámara 📷 en el iPhone.
2. Selecciona el modo Panorámica.
3. Toca el botón del obturador.
4. Mueve la cámara lentamente en la dirección de la flecha, asegurándote de mantenerla en la línea central.
5. Para terminar, vuelve a tocar el botón del obturador.
 Toca la flecha para realizar la panorámica en la dirección contraria. Para conseguir una panorámica vertical, gira el iPhone para colocarlo en horizontal. También puedes invertir la dirección de una panorámica vertical. Las panorámicas verticales te servirán para hacer fotos de edificios.

Hay un truco muy habitual en foros de Internet que consiste en hacer una foto Panorámica mientras enfocas

a un sujeto, luego le dices que se mueva a la derecha y sigues haciendo la Panorámica, con lo cual acabará apareciendo dos veces en la foto.

Hacer una foto macro

1. Abre la app Cámara en el iPhone y, a continuación, selecciona el modo Foto.

2. Acércate al sujeto (hasta dos centímetros). La cámara cambiará automáticamente a ultra gran angular.

3. Toca el botón del obturador para hacer una foto o el botón de grabación para iniciar o detener la grabación de vídeo.

4. Las fotos macro son aquellas en donde aparece una flor en forma de icono. Lo habitual es que el macro está implícito en aquellos iPhone que llevan tres lentes traseras.

Controlar el cambio automático al formato macro

Puedes controlar cuándo la cámara cambia automáticamente a la cámara con ultra gran angular para capturar fotos y vídeos en formato macro.

1. Abre la app Cámara en el iPhone y acércate al sujeto.

Cuando estés a una distancia macro del sujeto, aparece 🌷 en la pantalla.

2. Toca 🌷 para desactivar el cambio automático al formato macro.

 Consejo: Si la foto o el vídeo se desenfoca, puedes retroceder o tocar "x0,5" para cambiar a la cámara con ultra gran angular.

3. Toca 🚫🌷 para volver a activar el cambio automático al formato macro.

Para desactivar el control de macro para hacer fotos y vídeos, ve a Ajustes ⚙️ > Cámara y, a continuación, desactiva "Control de macro".

Si quieres mantener el ajuste de "Control de macro" las próximas veces que uses la cámara, ve a Ajustes ⚙️ > Cámara > "Conservar ajustes" y, a continuación, activa "Control de macro".

Hacer un retrato en modo Retrato

1. Abre la app Cámara y selecciona el modo Retrato, siempre y cuando tu iPhone disponga de esta posibilidad.

2. Si se te indica, sigue los consejos de la pantalla para encuadrar al sujeto en el cuadro de retrato amarillo.

 En modelos compatibles, toca x1, x2 o x3 para cambiar entre las distintas opciones de zoom, en la zona de la izquierda de pantalla.

 En los modelos de iPhone 15 y iPhone 16, puedes pellizcar la pantalla del iPhone para aumentar o reducir el zoom.

3. Arrastra para seleccionar un efecto de iluminación con inteligencia artificial:

 - *Luz natural:* La cara aparece nítidamente enfocada sobre un fondo desenfocado.

 - *Luz de estudio:* La cara está muy iluminada y la foto presenta un aspecto general limpio.

 - *Luz de contorno:* La cara tiene sombras dramáticas con claros y oscuros.

 - *Luz de escenario:* La cara aparece destacada sobre un fondo profundamente oscuro.

 - *Luz de escenario mono:* El efecto es como la luz de escenario, pero en blanco y negro clásico.

- *Luz en clave alta mono:* Crea un sujeto en escala de grises sobre un fondo blanco.

4. Toca el botón del obturador para hacer la foto.

Después de realizar una foto en modo Retrato, puedes quitar el efecto retrato si no te gusta. En la app Fotos , abre la foto, toca Editar y, a continuación, toca Retrato para activar o desactivar el efecto.

Nota: En el iPhone XR, "Luz de escenario", "Luz de escenario mono" y "Luz en clave alta mono" solo están disponibles al usar la cámara delantera.

Por cierto, un retrato es como una foto para el DNI, sólo se encuadra al rostro, no todo el cuerpo.

Ajustar el control de profundidad en el modo Retrato

Usa el regulador de control de profundidad para ajustar el nivel de difuminado de fondo de los retratos.

1. Abre la app Cámara , selecciona el modo Retrato y encuadra al sujeto.

2. Toca , situado en la esquina superior derecha de la pantalla.

El regulador de control de profundidad aparece debajo del recuadro.

3. Arrastra el regulador hacia la derecha para ajustar el efecto.

4. Toca el botón del obturador para hacer la foto.

5. El modo /f emula un diafragma de una cámara digital. Cuando más bajo sea el número, más desenfocado queda el fondo. Cuanto más alto sea el número diafragma más profundidad de campo tendrás.

6. En realidad, son tres los parámetros para hacer una buena foto de Retrato: acercarse mucho al sujeto, hacer Zoom y jugar con el diafragma.

Después de hacer un retrato, puedes usar el regulador de control de profundidad en la app Fotos para ajustar más el efecto de difuminado de fondo.

Ajustar el control de profundidad en los retratos

Usa el regulador de control de profundidad, en algunos IPhone, para ajustar el nivel de difuminado de fondo de los retratos. Hazlo en la app Fotos.

1. Toca cualquier retrato para verlo a pantalla completa y, a continuación, toca Editar.

2. Arrastra el regulador de control de profundidad para aumentar o disminuir el efecto de difuminado de fondo.

 Un punto blanco marca el valor de profundidad original de la foto.

3. Toca OK para guardar los cambios.

Cambiar el punto de enfoque de un retrato

Puedes cambiar el sujeto (o el punto de enfoque) de un retrato con "Control de enfoque". Cuando seleccionas un nuevo sujeto, el difuminado del fondo se ajusta automáticamente para que el nuevo sujeto se muestre nítido y enfocado. Asegúrate de que el nuevo sujeto no esté difuminado o demasiado alejado.

1. Abre la app Fotos en el iPhone.
2. Toca cualquier retrato para verlo a pantalla completa y, a continuación, toca Editar.
3. Toca un nuevo sujeto o punto de enfoque en la foto.
4. Toca OK.

Nota: Disponible en los retratos hechos en modelos de iPhone 13 y posteriores con iOS 16 o versiones posteriores.

Aplicar el efecto de retrato a fotos hechas en modo Foto

En los modelos de iPhone 15 y iPhone 16, las fotos en las que haya una persona o mascota y que se hayan hecho en modo Foto se pueden convertir en retratos en la app Fotos.

1. Abre la app Fotos en el iPhone.

2. Toca cualquier foto hecha en modo Foto para verla a pantalla completa y, a continuación, toca Editar.

3. Si los efectos de retrato están disponibles, toca y, a continuación, toca Retrato en la parte superior de la pantalla.

4. Usa el regulador de control de la profundidad para aumentar o disminuir el nivel de difuminado de fondo de los retratos.

5. Toca OK.

Ajustar la iluminación de retrato en el modo Retrato

Prácticamente puedes ajustar la posición y la intensidad de la iluminación de retrato para dar nitidez a los ojos o iluminar y suavizar los rasgos faciales.

1. Abre la app Cámara, selecciona el modo Retrato y arrastra para seleccionar un efecto de iluminación.

2. Toca en la parte superior de la pantalla.

El regulador de la iluminación para retrato aparecerá debajo del recuadro.

3. Arrastra el regulador hacia la derecha para ajustar el efecto.

4. Toca el botón del obturador para hacer la foto.

Después de hacer un retrato, puedes editar los niveles de iluminación de retrato en la app Fotos

Hacer un retrato en modo Foto

En los modelos de iPhone 15 y iPhone 16, puedes aplicar el efecto retrato y difuminar el fondo en las fotos hechas en modo Foto.

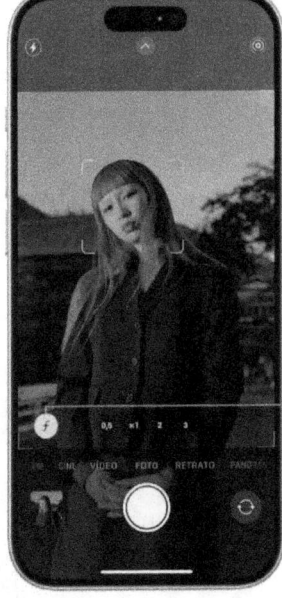

Toca para activar o desactivar los efectos de retrato en el modo Foto.

1. Abre la app Cámara.

 Si el iPhone detecta una persona, perro o gato, *f* aparece automáticamente en la parte inferior del visor.

 Nota: El iPhone captura la información de la profundidad cuando *f* aparece al hacer fotos en modo Foto, de manera que, si decides no aplicar el efecto retrato, puedes aplicarlo más adelante en la app Fotos

2. Si *f* no aparece, toca un sujeto en el visor para centrarte en él y *f* aparecerá. Si no quieres cambiar el punto de enfoque del retrato, toca otro sujeto en el visor.

3. Toca *f* y, a continuación, toca el botón del obturador para hacer la foto con el efecto retrato.

Hacer fotos en el modo Noche con la cámara del iPhone

En algunos iPhone, la app Cámara puede usar el modo Noche para capturar más detalles e iluminar las fotos en situaciones de poca luz. La duración de la

exposición en el modo Noche se determina automáticamente, pero puedes experimentar con los controles manuales. En realidad, un iPhone sólo puede exponer durante un segundo, pero es capaz de emular hasta cinco segundos mediante inteligencia artificial.

Consejo: Utiliza un trípode para hacer fotos en el modo Noche con un nivel de detalle aún mayor.

El modo Noche está disponible en los siguientes modelos de iPhone y cámaras:

- *iPhone 16 Pro, iPhone 16 Pro Max, iPhone 15 Pro, iPhone 15 Pro Max, iPhone 14 Pro, iPhone 14 Pro Max, iPhone 13 Pro y iPhone 13 Pro Max:* Cámara con ultra gran angular (x0,5), cámara con gran angular (x1), cámara con teleobjetivo (x3) y cámara delantera

- *Modelos de iPhone 16, iPhone 15, iPhone 14, iPhone 13 y iPhone 12:* Cámara con ultra gran angular (x0,5), cámara con gran angular (x1) y cámara delantera

- *Modelos de iPhone 11:* Cámara con gran angular (x1)

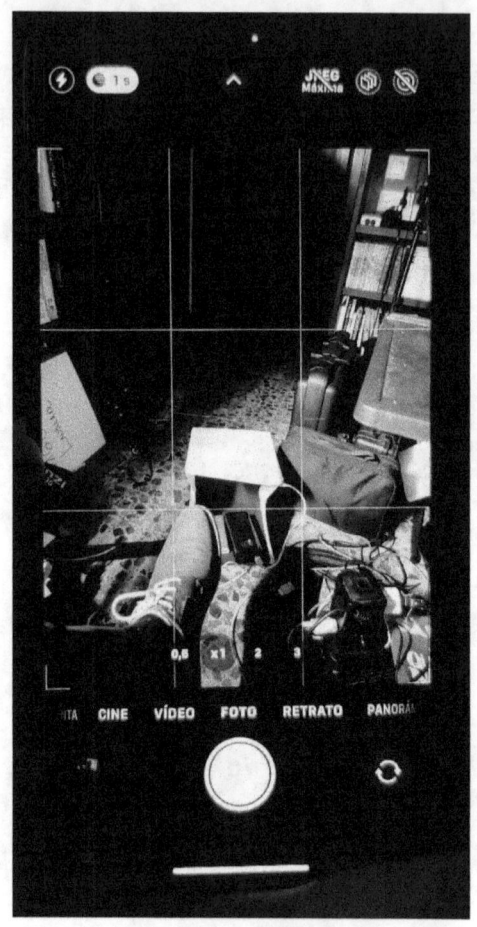

1. Abre la app Cámara . En situaciones con poca luz, el modo Noche se activa automáticamente.

2. Toca en la parte superior de la pantalla para activar y desactivar el modo Noche.

3. Para experimentar con el modo Noche, toca ⌃, toca ◉ en la fila de opciones situada en la parte inferior de la pantalla y luego arrastra el regulador a la izquierda o la derecha para seleccionar entre los temporizadores Automático y Máximo. Con Automático, el tiempo se determina automáticamente, mientras que Máximo utiliza el tiempo de exposición más largo. El ajuste que selecciones se guarda para tu próxima foto en el modo Noche.

4. Toca el botón del obturador y, a continuación, sujeta el iPhone sin moverlo para hacer la foto.

 En el marco aparecerá un cursor en forma de cruz si el iPhone detecta movimiento durante la captura. Alinear el cursor en forma de cruz te ayuda a reducir el movimiento y mejorar la foto.

 Para dejar de hacer una foto en modo Noche a mitad de captura, toca el botón Detener debajo del regulador.

En condiciones de poca luz, el iPhone activará el Modo Noche para retratos y permitirá elegir entre varios efectos de iluminación, que antes no estaban disponibles en estas condiciones.

Hacer fotos Apple ProRAW con la cámara del iPhone

En algunos iPhone, puedes usar la app Cámara 📷 para hacer fotos en formato Apple ProRAW. El formato Apple ProRAW combina la información del formato estándar RAW con el procesamiento de imagen del iPhone para ofrecer un control más creativo cuando retocas la exposición, el color y el balance de blancos de tus imágenes.

Apple ProRAW está disponible en todas las cámaras, incluso en la frontal. Apple ProRAW no es compatible con el modo Retrato.

Con la llegada de iPhone 17 Pro y Pro Max tenemos nuevos perfiles de color.

El perfil Apple Log 2 se utiliza con formatos de vídeo comprimidos como ProRes o HEVC. Aunque ofrecen una enorme flexibilidad, aún tienen un procesamiento inicial que no puede revertirse. En cambio, **ProRes RAW**, una de las novedades del iPhone 17 Pro Max, captura los datos directamente del sensor de la cámara (datos "crudos" o RAW). Esto ofrece el máximo control sobre la imagen, permitiendo ajustes aún más detallados en la postproducción, como la modificación del balance de blancos y la exposición de manera no destructiva, como si fuera una foto RAW. ProRes RAW es el formato preferido por los videógrafos profesionales que buscan la máxima calidad y control.

Configurar Apple ProRAW

Para configurar Apple ProRAW ve a Ajustes > Cámara > Formatos y, a continuación, activa la opción "Apple ProRAW" o "Control de la resolución y ProRAW" (en función del modelo).

Nota: Las fotos Apple ProRAW conservan más información sobre las imágenes, por lo que el tamaño de los archivos es mayor.

Hacer una foto con Apple ProRAW

1. Abre la app Cámara y, a continuación, toca RAW o MAX (en función del modelo) para activar ProRAW.

2. Haz la foto.

 Cuando estés enfocando, podrás cambiar entre RAW y RAW, o bien MAX y MAX para activar y desactivar ProRAW.

 Para conservar el axzjuste de ProRAW, ve a Ajustes > Cámara > "Conservar ajustes" y, a continuación, activa "Apple ProRAW" o "Control de la resolución y ProRAW" (en función del modelo).

Cambiar la resolución y el formato por omisión de Apple ProRAW

En el iPhone 15 Pro, iPhone 15 Pro Max, iPhone 14 Pro y iPhone 14 Pro Max, puedes definir la resolución por omisión de ProRAW en 12 Mpx, 48 Mpx o HEIF 48 Mpx.

1. Ve a Ajustes ⚙ > Cámara > Formatos.
2. Activa "Control de la resolución y ProRAW".
3. Toca "Formato por omisión" y, a continuación, selecciona HEIF máxima, ProRAW 12 Mpx o ProRAW máxima como formato y resolución por omisión.

 Nota: Si has optado por el ajuste "Más compatible" para el modo de captura, se usa JPEG máxima en lugar de HEIF máxima. JPG es una fotografía revelada, RAW una foto sin revelar, y HEIF es una foto revelada, con mucha más información, pero que precisa de un ordenador potente para editarla.

Fotos de la Luna

Hay un recurso que podemos utilizar para fotografiar la luna con una calidad bastante llamativa. Claro está que nada competirá con las cámaras profesionales que, entre otros, disponen de enormes objetivos y una gran cantidad de zoom, pero, en un momento dado, conseguiremos un resultado interesante. Lo haremos así:

FOTOGRAFÍA Y VÍDEO CON TU IPHONE

Abrimos la app Cámara en nuestro iPhone.

Escogemos grabar un vídeo.

En la parte superior derecha nos aseguramos (tocando para cambiarlo) que estamos grabando en resolución 4K y a 60fps.

Apuntamos a la luna y llevamos el zoom al máximo.

Tocamos en la luna que vemos en pantalla y, en el deslizador que aparece junto al autoenfoque, deslizamos hacia abajo para bajar el brillo de la toma.

Empezamos a grabar el vídeo.

Tocamos el botón blanco redondo de la parte inferior derecha para tomar una imagen estática.

Con esta curiosa combinación de pasos podremos conseguir unas tomas de la luna realmente llamativas. El motivo de ello no está tanto en la calidad de la imagen resultante, pues por ejemplo en un iPhone 13 Pro la foto tomada de esta forma pasa de los 12MP habituales a solo 8MP; pero el sistema aplica sus algoritmos para fotografía computacional.

Nos vamos a aprovechar, por tanto, de que es posible hacer fotos mientras se graba un vídeo.

El resultado es una imagen de una calidad ligeramente inferior, pero en la que los detalles están más claros, y las rugosidades de la superficie lunar son más visibles.

Otra opción consiste en adquirir una app de pago para hacer fotos en el modo manual, y que podamos trabajar así la ISO y la velocidad, junto a un trípode y un mando remoto, obteniendo así un efecto similar al de cualquier cámara digital. Eso sí, el zoom es el que es y tampoco se pueden hacer milagros.

Usar un texto escaneado con la cámara del iPhone

La app Cámara puede copiar, compartir, buscar y traducir el texto que aparece dentro del marco de la cámara, como si se tratara de un escáner. La app Cámara también proporciona acciones rápidas para llamar fácilmente a números de teléfono, visitar sitios web, convertir divisas y mucho más, en función del texto que aparece en el recuadro.

1. Abre la cámara y sitúa el iPhone de modo que el texto se muestre dentro del recuadro de la cámara.

2. Cuando aparezca el recuadro amarillo alrededor del texto detectado, toca y, a continuación, realiza cualquiera de las siguientes operaciones:

- *Copiar:* Copia texto para pegarlo en otra app, como Notas o Mensajes.

- *Seleccionar todo:* Selecciona todo el texto del recuadro.

- *Consultar:* Muestra sugerencias web personalizadas.

- *Traducir:* Traduce el texto.

- *Buscar en internet:* Busca el texto seleccionado en internet.

- *Compartir:* Comparte el texto mediante AirDrop (teléfonos iPhone cercanos), Mensajes, Mail u otras opciones disponibles.

Nota: También puedes mantener pulsado el texto y, a continuación, usar los puntos de selección para seleccionar un texto determinado y realizar las acciones anteriores.

Toca una acción rápida en la parte inferior de la pantalla para hacer cosas como hacer una llamada de teléfono, visitar un sitio web, empezar a redactar un correo electrónico, convertir divisas y mucho más.

3. Toca para volver a la cámara.

Para desactivar el texto en la cámara del iPhone, ve a Ajustes Cámara y, a continuación, desactiva "Mostrar texto detectado".

Escanear un código QR con la cámara del iPhone

Puedes usar la app Cámara o el escáner de códigos para escanear códigos QR y obtener enlaces a sitios web, apps, cupones, entradas y mucho más. La cámara detecta y resalta automáticamente un código QR.

Usar la cámara para leer un código QR

1. En la app Cámara, coloca el iPhone de modo que el código QR aparezca en la pantalla.

2. Toca la notificación que aparece en la pantalla para ir al sitio web o a la app pertinente.

3. En ajustes de Cámara tienes que tener activa la opción Escanear códigos QR para que funcione.

Cómo funciona el nuevo Control de Cámara del iPhone 16

El iPhone 16 (y los modelos Pro) introduce un nuevo botón dedicado a la cámara, conocido como "Botón de Control de la Cámara" o "Botón de Captura", que va más

allá del Botón de Acción existente. Este botón está diseñado para ofrecer una experiencia fotográfica más parecida a la de una cámara DSLR, con capacidades táctiles y gestuales.

Aquí te detallo cómo se configura y qué puedes hacer con él.

- *Pulsación simple:* Abre la aplicación Cámara por defecto.
- **Pulsación simple dentro de la app Cámara:** Toma una foto.
- *Mantener pulsado:* Inicia la grabación de vídeo. Si la cámara está en modo "Vídeo" al abrir la app, una pulsación simple también iniciará la grabación.
- *Pulsación suave (media pulsación):* Esto es una de las grandes novedades. El botón incorpora un sensor de fuerza de alta precisión que permite una "media pulsación" o "pulsación suave". Al hacer esto, la pantalla mostrará una interfaz con opciones de control rápidas.

Cuando realizas una pulsación suave en el botón, aparece un menú en pantalla (similar al de una DSLR) que te permite ajustar varios parámetros sin tocar la pantalla principal:

- *Zoom:* Es la opción por defecto. Deslizando el dedo sobre el botón de control de la cámara

hacia la izquierda o la derecha, puedes acercar o alejar la imagen.

- *Cámaras:* Permite cambiar entre las lentes disponibles (principal, ultra gran angular, teleobjetivo, y la cámara frontal).

- *Profundidad:* Si estás en Modo Retrato, puedes ajustar la profundidad de campo.

- *Estilos fotográficos:* Permite cambiar rápidamente entre los estilos predefinidos (Estándar, Contraste Rico, Vibrante, Cálido, Frío).

- *Tono:* Para ajustar el tono general de la imagen.

- *Exposición:* Para controlar la luminosidad de la foto.

- *Bloqueo de AE/AF (Exposición y Enfoque Automático):* Puedes mantener pulsado el botón suavemente hasta que aparezca "Bloqueo de AE/AF" para fijar la exposición y el enfoque en un punto específico.

VÍDEO

Grabar vídeos con la cámara del iPhone

Usa la cámara para grabar vídeos y vídeos QuickTake en el iPhone. Aprende a cambiar de modo para grabar vídeos en modo Cine, a cámara lenta y time-lapse.

El iPhone 17 Pro y Pro Max permiten grabar vídeo simultáneamente con las cámaras frontal y trasera.

Grabar un vídeo

1. Abre la app Cámara y luego selecciona el modo Vídeo.

2. Toca el botón de grabación o pulsa cualquiera de los botones de volumen para empezar a grabar. Mientras grabas, puedes hacer lo siguiente:

 - Pulsa el botón del obturador blanco para hacer una foto fija.

 - Pellizca la pantalla para acercar y alejar la imagen.

 - Para que el zoom sea más preciso, mantén pulsado x1 y arrastra el regulador (en los modelos compatibles).

3. Toca el botón de grabación o pulsa cualquiera de los botones de volumen para detener la grabación.

4. En iOS 18 ya está disponible la posibilidad de pausar una grabación.

Nota: Por tu seguridad, aparece un punto verde en la parte superior de la pantalla cuando la app Cámara está en uso.

Grabar vídeo HD o 4K

En función de tu modelo de iPhone, puedes grabar vídeo en formatos de alta calidad como HD, 4K, HD (PAL) y 4K (PAL). El sistema de codificación PAL es el utilizado para la transmisión de televisión en la mayor parte del mundo, sobre todo en la mayoría de los países de Europa, Asia y África, así como algunos de América del Sur y en Australia.

1. Ve a Ajustes > Cámara y, a continuación, toca "Grabar vídeo".

2. Selecciona en la lista los formatos de vídeo y las frecuencias de fotogramas compatibles con tu iPhone.

 Nota: Una frecuencia de fotogramas o una resolución mayor dará como resultado archivos de vídeo de mayor tamaño.

La resolución de vídeo determina la cantidad de detalles de un vídeo, es decir, su grado de realismo y nitidez. Se mide en número de píxeles contenidos en la relación de aspecto estándar de 16:9, la más habitual en televisión y monitores de ordenador. Un número mayor de píxeles indica una resolución más alta y uno menor, una resolución más baja. En el caso de las resoluciones más comunes de 720 y 1080, la nomenclatura se basa en el número total de píxeles que discurren en línea vertical por el área de la pantalla. En el de las resoluciones de vídeo de 2K, 4K y 8K, su nombre corresponde al número de píxeles que discurren en línea horizontal por el área de la pantalla.

FPS son las siglas de Frames per second o Frames por segundo, aunque también podemos referirnos a ellos como Fotogramas por segundo o Imágenes por segundo. Cuando estás viendo un vídeo, lo que ves en realidad es una secuencia de fotogramas que pasan a gran velocidad para dar la sensación de movimiento. Lo que realmente ves son imágenes fijas mostrándose de forma consecutiva, aunque pasan tan rápido que lo captas como un movimiento constante. Esta velocidad a la que pasan las imágenes está determinada por los FPS.

El cerebro humano es capaz de procesar entre 10 y 12 imágenes separadas por segundo, y seguir siendo capaz de percibirlas de forma individual. Esto quiere decir que a partir de esos 12 fps, tú empezarás a ver una consecución de fotos como una imagen en movimiento.

Actualmente, las películas de cine convencional se graban a unos 24 FPS, y el cine digital a 30 FPS o más. Si grabas a 60 FPS tendrás mayor nitidez en la consecución de imágenes. Por tanto, si ralentizas una secuencia en la edición a 60 FPS, seguirás viéndola nítida, si la velocidad es inferior a x2. Velocidades más lentas requieren más fotogramas por segundo.

El iPhone 17 Pro y Pro Max es capaz de grabar vídeo a 4K a 120fps.

Usar el modo Acción

En los modelos de iPhone 14 y iPhone 15, el modo Acción ofrece una mejora de la estabilización al grabar en el modo Vídeo. Es como llevar un gimbal encima, ya que la estabilización es brutal. El precio a pagar es que se produce un recorte del vídeo.

Toca en la parte superior de la pantalla para activar el modo Acción y para desactivarlo.

Nota: El modo Acción funciona mejor con mucha luz. Si quieres usar el modo Acción con poca luz, ve a

Ajustes 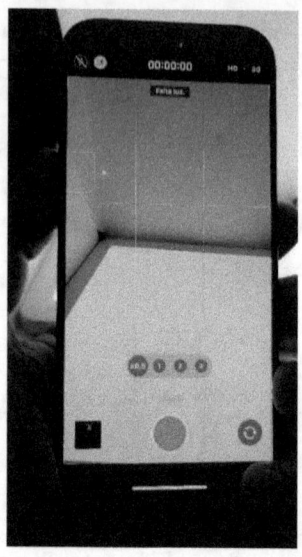 > Cámara > Vídeo y, a continuación, activa "Modo Acción con poca luz". El modo Acción tiene una resolución de captura máxima de 2,8 K.

Grabar un vídeo QuickTake

Un vídeo QuickTake es un vídeo que grabas en modo Foto. Al grabar un vídeo QuickTake, puedes mover el botón de grabación a la posición de bloqueo y seguir haciendo fotos fijas.

1. Abre la app Cámara y, a continuación, mantén pulsado el botón del obturador para iniciar la grabación de un vídeo QuickTake.

2. Desliza el botón del obturador hacia la derecha y suéltalo sobre el botón de bloqueo para grabar en modo manos libres.

 - Debajo del marco aparecen el botón de grabación y el botón del obturador. Toca el botón del obturador para hacer una foto fija mientras grabas.

 - Desliza hacia arriba para ampliar el sujeto o, si estás grabando en modo manos libres, puedes separar dos dedos sobre la pantalla para ampliar la imagen.

3. Toca el botón de grabación para detener la grabación.

Toca la miniatura para ver el vídeo QuickTake en la app Fotos.

Grabar un vídeo a cámara lenta

Cuando grabas un vídeo a cámara lenta, tu vídeo se graba como si fuera un vídeo normal; el efecto a cámara lenta lo verás al reproducirlo. También puedes editar tu vídeo para que la acción a cámara lenta se inicie y se detenga en un momento determinado.

1. Abre la app Cámara y selecciona el modo Cámara Lenta. En los modelos de iPhone 11, iPhone 12, iPhone 13, iPhone 14 y iPhone 15, puedes tocar para grabar a cámara lenta con la cámara delantera.

2. Toca el botón de grabación o pulsa cualquiera de los botones de volumen para empezar a grabar.

 Puedes tocar el botón del obturador para hacer una foto fija mientras grabas.

3. Toca el botón de grabación o pulsa cualquiera de los botones de volumen para detener la grabación. Recuerda que ahora ya dispones de botón Pausa, si tienes iOS 18.

Para hacer que una parte del vídeo se reproduzca a cámara lenta y el resto a velocidad normal, toca la miniatura del vídeo y, después, toca Editar. Desliza las barras verticales situadas debajo del visor de fotogramas para definir la sección que quieras reproducir a cámara lenta.

En función de tu modelo, podrás cambiar la resolución y la frecuencia de fotogramas a cámara lenta. Si quieres cambiar los ajustes de grabación a cámara lenta, ve a Ajustes > Cámara y, a continuación, toca "Grabar a cámara lenta". En este modo se pueden alcanzar los 240 fotogramas por segundo.

Grabar un vídeo time-lapse

Un vídeo de este tipo en realidad es un conjunto de fotos que se apilan para crear un vídeo, con un número determinado de fotogramas por segundo. Es ideal para una puesta de sol o el flujo del tráfico.

1. Abre la app Cámara y selecciona el modo Time-Lapse.

2. Coloca el iPhone donde quieras captar una escena en movimiento. Apóyalo contra algo para que no tenga trepidación o usa un trípode.

3. Toca el botón de grabación para empezar a grabar. Para detener la grabación, toca de nuevo este botón.

4. Puedes variar la exposición, al tratarse de fotos apiladas, con el icono de la flecha superior.

Consejo: Con los modelos de iPhone 12 y posteriores, usa un trípode para capturar vídeos time-lapse con más

detalle y luminosidad al grabar en situaciones con poca luz.

Grabar vídeos en modo Cine con la cámara del iPhone

El modo Cine aplica un efecto de profundidad de campo que muestra con nitidez al sujeto del vídeo en contraste con un fondo y un primer plano desenfocados. El iPhone identifica automáticamente el sujeto del vídeo y lo mantiene enfocado durante toda la grabación. Si se identifica un nuevo sujeto, el iPhone cambia automáticamente el punto de enfoque. También puedes ajustar manualmente el punto de enfoque mientras grabas o cambiarlo más adelante en la app Fotos.

El modo Cine está disponible en algunos modelos.

1. Abre la app Cámara y selecciona el modo Cine.

2. En algunos iPhone, puedes tocar el 2 o el 3 situado junto a x1 para hacer zoom antes de grabar.

 En los modelos de iPhone 15 y iPhone 16, puedes pellizcar la pantalla del iPhone para aumentar o reducir el zoom.

 Para ajustar el efecto de profundidad de campo, toca 🅕 y arrastra el regulador a la

izquierda o la derecha antes de empezar a grabar.

3. Toca el botón de grabación o pulsa cualquiera de los botones de volumen para empezar a grabar.

 - Un recuadro amarillo en la pantalla indica la persona enfocada, mientras que un recuadro gris indica que se ha detectado a una persona, pero que no está enfocada. Toca el cuadro gris para cambiar el enfoque y vuelve a tocarlo para fijar el enfoque en esa persona.

 - Si en el vídeo no hay ninguna persona, toca en cualquier parte de la pantalla para definir el punto de enfoque.

 - Mantén pulsada la pantalla para fijar el enfoque a una distancia concreta.

4. Toca el botón de grabación o pulsa cualquiera de los botones de volumen para detener la grabación.

Consejo: En los modelos de iPhone 14 y iPhone 15, puedes usar los botones en la parte superior de la pantalla para cambiar la resolución de vídeo y la

frecuencia de fotogramas. De ello ya hemos hablado en anteriores páginas.

Grabar vídeos ProRes con la cámara del iPhone

En algunos iPhone, puedes usar la app Cámara para grabar y editar vídeos en formato ProRes, que ofrece más fidelidad del color y menos compresión. Eso sí, el resultado final será una película mate, que luego tendrás que corregir en un programa de edición para recuperar el rango dinámico.

ProRes está disponible en todas las cámaras, incluso en la frontal. ProRes no está disponible en los modos Cine, Time-lapse ni "Cámara lenta".

Nota: Los vídeos ProRes generan archivos de mayor tamaño. Tienes que tener actualizada la versión del sistema operativo de iPhone, si quieres grabar en el disco sólido interno del iPhone. Cuando apareció este sistema en el iPhone 15 sólo se podía grabar en un disco duro externo.

Configurar ProRes

Para configurar ProRes, ve a Ajustes > Cámara > Formatos y, a continuación, activa la opción "Apple ProRes".
Grabar un vídeo con ProRes

1. Abre la app Cámara, selecciona el modo Vídeo y, a continuación, toca [ProRes HDR] para activar ProRes.

2. Toca el botón de grabación o pulsa cualquiera de los botones de volumen para empezar a grabar.

 Mientras grabas con la cámara trasera, puedes pellizcar para acercar o alejar la imagen, tocar x0,5, x1, x2, x3 y x5 (en función del modelo de iPhone) para cambiar de objetivo, o mantener pulsado el selector de objetivo y deslizar el dial para tener un control de zoom más preciso.

3. Toca el botón de grabación o pulsa cualquiera de los botones de volumen para detener la grabación.

4. Toca [ProRes HDR] cuando quieras desactivar ProRes.

ProRes está disponible para grabaciones de hasta 4K a 30 fps. El iPhone 15 Pro y el iPhone 15 Pro Max pueden grabar 4K a 60 fps cuando están conectados a un dispositivo de almacenamiento externo compatible. En modelos de iPhone de 128 GB, la grabación solo está disponible a 1080p a 30 fps, con la excepción de los modelos de iPhone 15 Pro de 128 GB, que pueden grabar 4K a 60 fps como máximo cuando están conectados a un

dispositivo de almacenamiento externo compatible. Con la llegada del iPhone 16 es posible grabar 4K a 120 fps.

Seleccionar las opciones de codificación del color de tus grabaciones ProRes

En el iPhone 15 Pro y iPhone 15 Pro Max, puedes elegir la codificación del color HDR, SDR o Log cuando grabas vídeo en formato ProRes. En el iPhone 16 Pro y iPhone 16 Pro Max también.

1. Ve a Ajustes > Cámara > Formatos y, a continuación, activa la opción "Apple ProRes".

2. Toca "Codificación ProRes" y, a continuación, toca HDR (con mucho rango dinámico), SDR (colores estándar) o Log (perfil logarítmico con algo de rango dinámico, pero no tan exagerado como el HDR). Recuerda que la película resultante quedará mate y se tiene que recuperar e color y rango dinámico en un programa de edición de vídeo).

Grabar vídeos espaciales para el Apple Vision Pro con la cámara del iPhone

Usa la app Cámara para grabar vídeos espaciales y luego revivir los recuerdos en tres dimensiones en la app Fotos con Apple Vision Pro.

Nota: La grabación de vídeos espaciales está disponible en los modelos de iPhone 15 Pro y iPhone 15 Pro Max, o superiores, con iOS 17.2 o versiones posteriores.

El Apple Vision Pro es un dispositivo de realidad mixta diseñado, desarrollado y comercializado por Apple. Fue anunciado el 5 de junio de 2023, en la WWDC de 2023, y está disponible para su compra desde el 2 de febrero de 2024. El dispositivo es el primer modelo en la línea de productos Apple Vision de la compañía, la primera línea de nuevos productos de consumo de la compañía desde el Apple Watch en 2015.

Apple ha descrito el producto como una «computadora espacial», donde los medios digitales se integran con el mundo real y se pueden utilizar entradas físicas, como gestos, para interactuar con el sistema. El Vision Pro se puede utilizar con un adaptador de corriente o una batería separada. En realidad, es una combinación de realidad virtual con realidad aumentada.

Grabar un vídeo espacial

1. Abre la app Cámara en el iPhone 15 Pro o iPhone 15 Pro Max. También con los modelos de iPhone 16 Pro y Max.

2. Selecciona el modo Vídeo y, a continuación, gira el iPhone para colocarlo en horizontal.

3. Toca ⊗ y, a continuación, toca el botón de grabación o pulsa cualquiera de los botones de volumen para empezar a grabar. Para obtener un resultado óptimo, haz lo siguiente mientras grabas:

 - Mantén el iPhone estabilizado y nivelado.

 - Encuadra a los sujetos a una distancia de entre 1 y de 3 metros de la cámara.

 - Usa una iluminación que sea uniforme y brillante.

4. Toca el botón de grabación o pulsa cualquiera de los botones de volumen para detener la grabación.

5. Toca ⌒ para desactivar la grabación del vídeo espacial.

Después de grabar un vídeo espacial, puedes verlo en tres dimensiones en la app Fotos ✿ del Apple Vision Pro. También puedes ver los vídeos espaciales en dos dimensiones y compartirlos como vídeos normales en cualquiera de tus dispositivos Apple.

Nota: Los vídeos espaciales se graban con una resolución de 1080p a 30 fps en SDR en el iPhone 15 Pro y iPhone 15 Pro Max, o superiores. Un minuto de vídeo

espacial ocupa aproximadamente 130 MB (un minuto de vídeo normal a 30 fps con una resolución de 1080p ocupa aproximadamente 65 MB).

Los vídeos espaciales se graban utilizando dos de las cámaras del iPhone (la principal y el ultra gran angular) de manera simultánea. Estas dos cámaras capturan la misma escena desde ángulos ligeramente diferentes, imitando la forma en que nuestros dos ojos ven el mundo y perciben la profundidad.

La información de las dos cámaras se combina para crear un vídeo que contiene datos de profundidad. Esto significa que los objetos en primer plano, el medio y el

fondo de la escena tienen una relación espacial definida, lo que permite la sensación de volumen y tridimensionalidad al ser visualizado.

AJUSTES

Activar y desactivar el bloqueo de cámara

En los modelos de iPhone 13, iPhone 14 y iPhone 15, el ajuste "Bloquear cámara" impide que se cambie automáticamente de cámara al grabar vídeo. Esta opción está desactivada por omisión.

Para activar el bloqueo de cámara, ve a Ajustes > Cámara > "Grabar vídeo" y, a continuación, activa "Bloquear cámara".

Activar y desactivar la función "Estabilización mejorada"

En los modelos de iPhone 14, iPhone 15 y iPhone 16, el ajuste "Estabilización mejorada" acerca la imagen ligeramente para ofrecer una mejora de la estabilización al grabar en el modo Vídeo y en el modo Cine. Es casi como contar con un gimbal.

La función "Estabilización mejorada" está activada por omisión.

Para desactivar la función "Estabilización mejorada", ve a Ajustes > Cámara > "Grabar vídeo" y, a continuación, desactiva "Estabilización mejorada".

Activar y desactivar el balance de blancos

Cuando grabas vídeos en el iPhone, puedes bloquear el balance de blancos para mejorar la precisión de la

captura de color en función de las condiciones de iluminación. De esa forma te garantizamos que el color no cambiará al modificarse la escena.

Para activar la función "Bloquear balance de blancos", ve a Ajustes > Cámara > "Grabar vídeo" y, a continuación, activa "Bloquear balance de blancos".

Guardar los ajustes de la cámara del iPhone

Puedes guardar el modo de cámara y los ajustes de filtro, iluminación, profundidad y Live Photos que has utilizado la última vez para que no se restablezcan los valores por omisión la próxima vez que abras la app Cámara .

1. Ve a Ajustes > Cámara > "Conservar ajustes".
2. Activa cualquiera de estas opciones:
 - *Modo de cámara:* Guarda el último modo de cámara usado, como Vídeo o Panorámica.
 - *Ajustes creativos:* Guarda los últimos ajustes que has usado para el filtro, la opción de iluminación o el control de la profundidad.

- *Control de profundidad:* Conserva el diafragma en los modos Foto, Cine y Retrato.

- *Control de macro:* Conserva el ajuste "Macro automático" en lugar de usar automáticamente la cámara con ultra gran angular para capturar fotos y vídeos en formato macro (en el
 iPhone 13 Pro,
 iPhone 13 Pro Max,
 iPhone 14 Pro,
 iPhone 14 Pro Max,
 iPhone 15 Pro,
 iPhone 15 Pro Max,
 iPhone 16 Pro y
 iPhone 16 Pro Max).

- *Ajuste de exposición:* Guarda el ajuste del control de exposición (en el iPhone 11 y modelos posteriores).

- *Modo Noche:* Guarda el ajuste del modo Noche en lugar de restablecer a Automático (en los modelos de iPhone 12,
 iPhone 13, iPhone 14 y
 iPhone 15, iPhone 16).

- *Zoom del modo Retrato:* Guarda el zoom del modo Retrato en

lugar de restablecer al objetivo por omisión (en el iPhone 11 Pro, iPhone 11 Pro Max, iPhone 12 Pro, iPhone 12 Pro Max, iPhone 13 Pro, iPhone 13 Pro Max, iPhone 14 Pro, iPhone 14 Pro Max, iPhone 15 Pro, iPhone 15 Pro Max, iPhone 16 Pro y iPhone 16 Pro Max).

- *Modo Acción:* Mantiene el ajuste "Modo Acción" activado en vez de desactivarlo (en el iPhone 14 y modelos posteriores).

- *Control de la resolución ProRAW:* Guarda el ajuste de Apple ProRAW (en el iPhone 12 Pro, iPhone 12 Pro Max, iPhone 13 Pro, iPhone 13 Pro Max, iPhone 14 Pro, iPhone 14 Pro Max, iPhone 15 Pro y iPhone 15 Pro Max iPhone 16 Pro y iPhone 16 Pro Max).

- *Live Photo:* Guarda el ajuste de Live Photo.

- *Vídeo espacial:* Conserva el ajuste del vídeo espacial.

Cambiar ajustes de cámara avanzados en el iPhone

Descubre funciones avanzadas de la app

Cámara que te permiten hacer fotos más rápidamente, aplicar efectos mejorados y adaptados a tus fotos y visualizar contenido fuera del marco. Cambiar la resolución de la cámara principal

En los modelos de iPhone 15, la resolución de la cámara principal está ajustada a 24 Mpx por omisión. Puedes alternar entre 12 Mpx, 24 Mpx y 48 Mpx.

El sistema de cámaras en el iPhone 16 es el mismo para todos los modelos. Se diferencia solamente en el gran angular y el teleobjetivo. Aquí podréis apreciar la leve diferencia:

Características	iPhone 16	iPhone 16 Plus	iPhone 16 Pro	iphone 16 pro max
Sensor principal	48 MP	48 MP	48 MP	48 MP
Ultra gran angular	12MP	12MP	48 MP	48 MP
Teleobjetivo	x2	x2	12MP, x5	12MP, x5

En general, para cambiar la resolución, ve a

Ajustes ⚙ > Cámara > Formatos > "Modo Foto" y, a continuación, selecciona 12 Mpx o 24 Mpx.
Para hacer fotos con una resolución de 48 Mpx, ve a

Ajustes ⚙ > Cámara > Formatos y, a continuación, activa "Control de la resolución" o "Control de la resolución y ProRAW" (en función del modelo).
En el iPhone 15 Pro y iPhone 15 Pro Max, o superiores, después de activar la opción "Control de la resolución y ProRAW", puedes elegir el formato por omisión; toca "Formato por omisión" y, a continuación, elige una opción como JPG o RAW.

En este apartado también podrás elegir entre alta eficiencia (HEIF) o JPG. Ambos son archivos revelados, sólo que HEIF requiere un ordenador más potente a la hora de editar.

HEIF no es un formato gráfico ordinario, sino un formato llamado contenedor. Como tal, es capaz de resumir cualquier número de imágenes (incluyendo metadatos) que puedan ser codificadas en diferentes formatos. Principalmente se utiliza el ya mencionado HEVC, alternativamente el estándar de compresión de vídeo H.264/MPEG-4 AVC y, en raras ocasiones, también compresores JPEG (por ejemplo, para miniaturas). Desde el principio, HEIF se desarrolló con el objetivo de superar el rendimiento de JPEG en términos de eficiencia, un objetivo que se ha logrado recientemente: con la misma

o incluso mejor calidad, las imágenes almacenadas en el nuevo formato requieren entre un 50 y un 60 por ciento menos de espacio de almacenamiento que las imágenes JPEG correspondientes.

El problema con el RAW es que las fotografías ocupan mucho espacio, sobre todo si disparamos en 48 megapíxeles.

En concreto, las fotografías tomadas en ProRAW suelen ocupar más de 60 MB, una cifra que se multiplica por los cientos de imágenes que podamos tomar con el teléfono. Los RAW suelen eliminarse tras editar, pero si no somos de tener la galería al día, pueden convertirse en un problema.

Con la llegada del formato JPEG-XL, en los iPhone 16, ahora se comprimen los DNG. Es decir, DNG es el contenedor, y JPEG-XL algo que hay dentro y que permite comprimir el archivo.

	formatos compatibles	peso de archivo
heif	12 MP HEIF	2 MB
	24 MP HEIF	3 MB
	48 MP HEIF	5 MB

	formatos compatibles	peso de archivo
jpeg	12 MP JPEG	3 MB
	24 MP JPEG	4,8 MB
	48 MP JPEG	10 MB
proraw	ProRAW 12 MP (JPEG sin pérdida)	25 MB
		18 MB
	ProRAW 12 MP (JPEG-XL sin pérdida)	11 MB
		75 MB
		46 MB
	ProRAW 12 MP (JPEG-XL con pérdida)	20 MB
	ProRAW 48 MP (JPEG sin pérdida)	
	ProRAW 48 MP (JPEG-	

formatos compatibles	peso de archivo
XL sin pérdida)	
ProRAW 48 MP (JPEG-XL con pérdida)	

Gracias a JPEG-XL, podemos disparar archivos DNG que ocupen hasta una tercera parte de lo que ocuparía la fotografía original. Es una forma genial para poder disparar muchísimas fotografías en RAW sin que el almacenamiento se vea comprometido.

Otras opciones de Ajustes

Aunque ya hemos hablado de ellos en otros apartados, en Ajustes de Cámara también encontrarás una opción para grabar vídeo en estéreo o no, la activación del botón de Volumen para hacer ráfagas, si se quiere activar el escáner de códigos QR, si se quiere activo el copiar texto de una foto, la cuadrícula para componer, el nivel, el reflejar en modo espejo para selfies, y una opción que ahora comentamos.

Como añadido, en la opción Grabar sonido, aparte de seleccionar si éste es mono o estéreo, con la llegada de iOS 18, se permite la reproducción de audio. Esto quiere decir que es posible reproducir música mientras se está grabando un vídeo.

Activar y desactivar "Ver el área fuera del marco"

En algunos iPhone la previsualización de la cámara muestra contenido fuera del marco para mostrarte lo que se puede capturar con otro objetivo del sistema de la cámara, con un campo de visión más amplio. La opción "Ver el área fuera del marco" está activada por omisión.

Para desactivarla, ve a Ajustes > Cámara y, a continuación, desactiva "Ver el área fuera del marco".

Activar y desactivar "Priorizar la velocidad sobre la calidad al hacer fotos"

La función "Priorizar la velocidad sobre la calidad al hacer fotos" modifica el modo en que se procesan las imágenes para que puedas hacer más fotos al tocar rápidamente el botón del obturador. La función "Priorizar la velocidad sobre la calidad al hacer fotos" está activada por omisión.

Para desactivarla, ve a Ajustes > Cámara y, a continuación, desactiva "Priorizar la velocidad sobre la calidad al hacer fotos".

Activar y desactivar la corrección del objetivo

En algunos **iPhone**, la función "Corrección del objetivo" ajusta las fotos hechas con la cámara frontal o la cámara ultra gran angular para que el resultado tenga un aspecto más natural. La corrección de lente está activada por omisión.

Para desactivarla, ve a Ajustes > Cámara y, a continuación, desactiva "Corrección del objetivo". Activar y desactivar la detección de escenas

En los modelos de iPhone 12, la función de detección de escenas puede identificar a qué le estás haciendo una foto y aplicar un efecto a medida para destacar las mejores cualidades de la escena. La detección de escenas está activada por omisión.

Para desactivarla, ve a Ajustes > Cámara y, a continuación, desactiva "Detección de escenas".

Ajustes de captura de fotos

Otras opciones de este apartado permiten seleccionar los estilos fotográficos de los que ya hemos hablado, qué focal de cámara queremos por omisión, si el modo Foto puede hacer o no retratos, y si queremos activar y desactivar la macro cuando queramos.

Ajustes de limpieza

Una opción que apareció en iOS 26 es la que permite activar "Avisos para limpiar el objetivo", donde el propio sistema operativo detectará que tienes las lentes sucias y que debes limpiarlas con un trato para que las fotos salgan nítidas. Esta

opción que la vi por primera vez en un terminal Oppo, cada vez es más imitada por todos los fabricantes.

Guardar capturas en la Fototeca

El propio nombre lo dice todo. Si haces una captura de pantalla se va al apartado Fototeca de la Galería.

/ **EDICIÓN**

Cómo se organizan las fotos y los vídeos en la app Fotos

Para desplazarte por la app Fotos, usa los botones Fototeca, "Para ti", Álbumes y Buscar de la parte inferior de la pantalla (en versiones inferiores a iPhone 14).

Toca para desplazarte por Fotos.

- *Biblioteca:* Explora tus fotos y vídeos por días, meses, años y todas las fotos.

- *Para ti:* Visualiza los recuerdos, las fotos compartidas y las fotos destacadas en un canal personalizado.

- *Álbumes:* Visualiza los álbumes que has creado o compartido y tus fotos organizadas automáticamente por categorías (por ejemplo, "Personas y mascotas", Lugares y "Tipos de contenido").

- *Buscar:* Escribe en el campo de búsqueda para encontrar fotos por fecha, ubicación, pie de foto o por los objetos que contienen. También puedes explorar fotos ya agrupadas por eventos importantes, personas, lugares y categorías.

iOS 18

La aplicación de Fotos ha sido renovada, desde la llegada de iOS 18, con un diseño más intuitivo y organizado, haciendo que sea más fácil encontrar y disfrutar de los recuerdos. Introduce "Colecciones" que agrupan automáticamente fotos por temas o eventos, con la opción de fijar colecciones favoritas.

Gracias a las capacidades de edición impulsadas por IA (Apple Intelligence, Siri integrado con ChatGPT), ahora

puedes buscar fotos y vídeos usando lenguaje natural, describiendo lo que estás buscando (por ejemplo, "fotos de mi perro en la playa").

La nueva IA puede crear vídeos de recuerdos personalizados a partir de tus fotos, con música y un proceso de edición rápido y personalizable.

En iOS 26 se organizó la Galería en dos apartados: Fototeca y Colecciones, que incluso se pueden personalizar, haciendo más sencillo cualquier búsqueda.

Ver recuerdos en la app Fotos en el iPhone

La función Recuerdos de la app Fotos crea una colección personalizada de fotos y vídeos con música que puedes ver como si fuera una película. Cada recuerdo incluye a una persona, un lugar o un evento importante de la fototeca. También puedes crear tus propios recuerdos y compartirlos con amigos y familiares.

Reproducir un recuerdo

1. Abre la app Fotos en el iPhone.

2. Toca "Para ti". O en "Recuerdos" si tienes un

iPhone de última generación.

3. Desliza el dedo hacia la izquierda debajo de Recuerdos o toca "Ver todo" para explorar tus recuerdos.

4. Toca un recuerdo para reproducirlo. Mientras lo ves, puedes realizar cualquiera de las siguientes operaciones:

- *Pausar* Mantén pulsada la pantalla, o bien toca la pantalla y, a continuación, toca el ⏸ en la parte inferior de la pantalla.

- *Retroceder o avanzar:* Desliza hacia la izquierda o hacia la derecha de la pantalla. También puedes tocar la pantalla y, a continuación, deslizar hacia la izquierda o hacia la derecha los fotogramas de la parte inferior de la pantalla.

- *Cerrar un recuerdo:* Toca la pantalla y, a continuación, toca ✕.

Crear un recuerdo

Puedes crear tu propio recuerdo de un evento, de un día concreto en tu fototeca o de un álbum.

1. Toca Fototeca, toca Días o Meses y, después, toca ⋯. También puedes tocar Álbumes, abrir un álbum y, a continuación, tocar ⋯.

2. Toca "Reproducir vídeo del recuerdo".

Compartir un recuerdo

1. Toca "Para ti" y, a continuación, reproduce el recuerdo que quieres compartir.

2. Mientras se reproduce el recuerdo, toca la pantalla, toca ⬆ y, a continuación, selecciona cómo quieres compartirlo.

Compartir fotos de un recuerdo

Puedes compartir varias fotos o una foto individual de un recuerdo.

1. Toca un recuerdo para reproducirlo.

2. Mientras se reproduce el recuerdo, toca la pantalla y, a continuación, toca ▦.

3. Toca ⋯ > Seleccionar y, a continuación, toca las fotos que quieres compartir.

4. Toca :icon: y, a continuación, selecciona cómo quieres compartir.

Añadir un recuerdo a Favoritos

Toca "Para ti" y, a continuación, toca :icon: en la esquina superior derecha del recuerdo. O bien, mientras se reproduce un recuerdo, toca la pantalla, toca :icon: y, a continuación, toca "Añadir a Favoritos". Para ver tus recuerdos favoritos, toca "Para ti", toca "Ver todo" junto a Recuerdos y, a continuación, toca Favoritos.

Eliminar un recuerdo

1. Toca "Para ti" y, a continuación, toca :icon: en la esquina superior derecha del recuerdo que quieres eliminar.

2. Toca "Eliminando recuerdo".

Usar álbumes de fotos en la app Fotos en el iPhone

Usa álbumes en la app Fotos :icon: para ver y organizar las fotos y vídeos. Toca Álbumes para ver tus fotos y vídeos organizados por distintas categorías y tipos de contenido, como Vídeos, Retratos y "Cámara lenta". También puedes ver tus fotos dispuestas en un mapa del mundo en el álbum Lugares, o explorarlas en función de quién sale en ellas en el álbum Personas. El álbum Recientes muestra toda tu colección de fotos en el orden el que las has añadido a tu fototeca, y el

álbum Favoritos muestra fotos y vídeos que has marcado como favoritas.

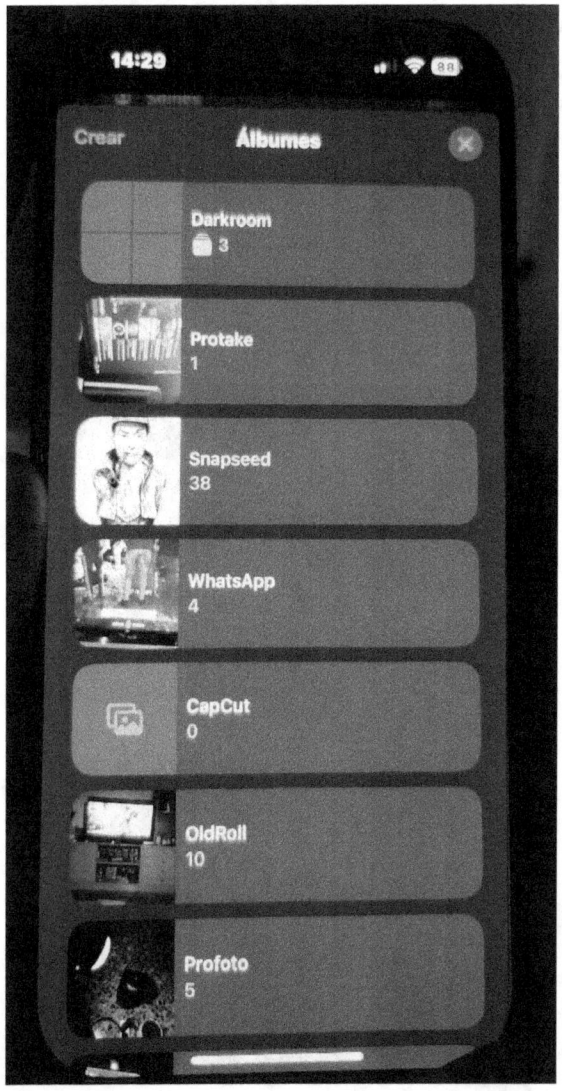

Si usas "Fotos en iCloud", los álbumes se almacenan en iCloud. Se mantienen actualizados y se puede acceder a ellos en tus dispositivos en los que hayas iniciado sesión con el mismo ID de Apple.

Crear un nuevo álbum

1. Toca Álbumes en la parte inferior de la pantalla.
2. Toca ✚ (o Crear) y, a continuación, selecciona "Nuevo álbum".

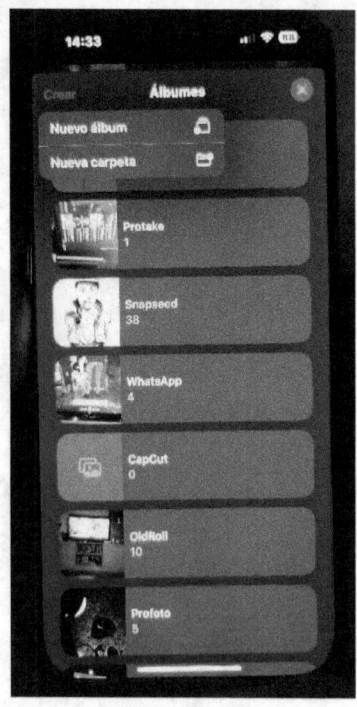

3. Pon un nombre al álbum y toca Guardar.

4. Toca las miniaturas de las fotos y vídeos que quieras añadir al álbum y, a continuación, toca Añadir.

Añadir una foto o un vídeo de tu fototeca a un álbum

1. Toca Fototeca, abre la foto o el vídeo a pantalla completa y, a continuación, toca (…).
2. Toca "Añadir a álbum" y, a continuación, realiza una de las siguientes operaciones:

 - *Iniciar un álbum nuevo:* Toca "Nuevo álbum" y ponle un nombre al álbum.

 - *Añadir a un álbum existente:* Toca un álbum existente en "Mis álbumes".

Añadir varias fotos y vídeos de tu fototeca a un álbum

1. Toca Biblioteca y, a continuación, toca Días o "Todas las fotos".

2. Toca Seleccionar en la parte superior de la pantalla, toca las miniaturas de las fotos y vídeos que quieras añadir y, a continuación, toca (…).

3. Toca "Añadir a álbum" y, a continuación, realiza una de las siguientes operaciones:

 - *Iniciar un álbum nuevo:* Toca "Nuevo álbum" y ponle un nombre al álbum.

 - *Añadir a un álbum existente:* Toca un álbum existente en "Mis álbumes".

Renombrar un álbum

Puedes renombrar un álbum que has creado en la app Fotos.

1. Toca Álbumes y, a continuación, toca el álbum que quieres renombrar.

2. Toca y, a continuación, toca "Renombrar álbum".

3. Introduce el nuevo nombre en el campo de texto y, a continuación, toca Guardar.

Editar, compartir y organizar álbumes en el iPhone

Puedes actualizar, renombrar, reorganizar y eliminar álbumes en la app Fotos. También puedes crear carpetas que contengan varios álbumes. Por ejemplo, puedes crear una carpeta llamada "Vacaciones" y luego crear varios álbumes dentro de la carpeta de todas tus vacaciones. También puedes crear carpetas

dentro de las carpetas.

Añadir fotos a un álbum

1. Abre la app Fotos en el iPhone.

2. Toca Álbumes y, a continuación, toca el álbum.

3. Toca en la parte superior de la pantalla o toca después de la última foto de la cuadrícula de fotos del álbum.

4. Toca "Añadir fotos" y, a continuación, toca las fotos o vídeos que quieres añadir al álbum.

Consejo: Usa el campo de búsqueda en la parte superior de la pantalla para buscar fotos de un momento o lugar concreto.

5. Toca Añadir.

Eliminar fotos de un álbum

1. Abre la app Fotos en el iPhone.

2. Toca Álbumes, toca el álbum y, a continuación, toca la foto o vídeo que quieras eliminar para verla a pantalla completa.

3. Toca y selecciona una de las siguientes opciones:

- *Quitar del álbum:* La foto se elimina de ese álbum, pero permanece en otros álbumes y en la fototeca.

- *Eliminar de la fototeca:* La foto se elimina de todos los álbumes y de tu fototeca, y se traslada al álbum Eliminado.

Para eliminar varias fotos y vídeos de un álbum, toca Seleccionar, toca las miniaturas de la foto y el vídeo que quieras eliminar y, a continuación, toca 🗑.

Cambiar cómo aparecen las fotos en un álbum

Puedes ajustar el tamaño y la proporción de las fotos que se muestran en un álbum.

1. Abre la app Fotos en el iPhone.

2. Toca Álbumes y, a continuación, toca el álbum.

3. Toca y, a continuación, toca una de las siguientes opciones:

 - Acercar imagen
 - Alejar imagen
 - Cuadrícula de proporciones

Compartir fotos de un álbum

Puedes compartir todas las fotos de un álbum o solo las que selecciones.

1. Abre la app Fotos en el iPhone.

2. Toca Álbumes y, a continuación, toca el álbum.

3. Toca Seleccionar y, a continuación, toca las miniaturas de las fotos y vídeos que quieres compartir.

Consejo: Toca "Seleccionar todo" para seleccionar todas las fotos y vídeos de un álbum.

4. Toca , selecciona una opción para compartir (por ejemplo, AirDrop, Mensajes o Mail) y luego envíalo.

Reorganizar y eliminar álbumes

1. Abre la app Fotos en el iPhone.

2. Toca Álbumes y, a continuación, toca "Ver todo".

3. Toca Editar y realiza cualquiera de las siguientes operaciones:

 - *Reorganizar:* Mantén pulsada la miniatura del álbum y, a continuación, arrástrala a una nueva ubicación.

- *Eliminar:* Toca ⊖.

4. Toca OK.

Los álbumes que Fotos crea para ti, como Recientes, Personas y Lugares, no se pueden eliminar.

Organizar álbumes en carpetas

1. Abre la app Fotos en el iPhone.
2. Toca Álbumes y, a continuación, toca ✚.
3. Selecciona "Nueva carpeta".
4. Pon un nombre a la carpeta y toca Guardar.
5. Abre la carpeta, toca Editar y, a continuación, toca ✚ para crear un nuevo álbum o carpeta dentro de la carpeta.

Buscar fotos en el iPhone

Al tocar Buscar en la app Fotos , verás sugerencias de momentos, personas, lugares y categorías para ayudarte a encontrar lo que buscas o para que redescubras un evento que habías olvidado. También puedes escribir una palabra clave en el campo de búsqueda (por ejemplo, el nombre de una persona, la fecha o la ubicación) para ayudarte a encontrar una foto concreta.

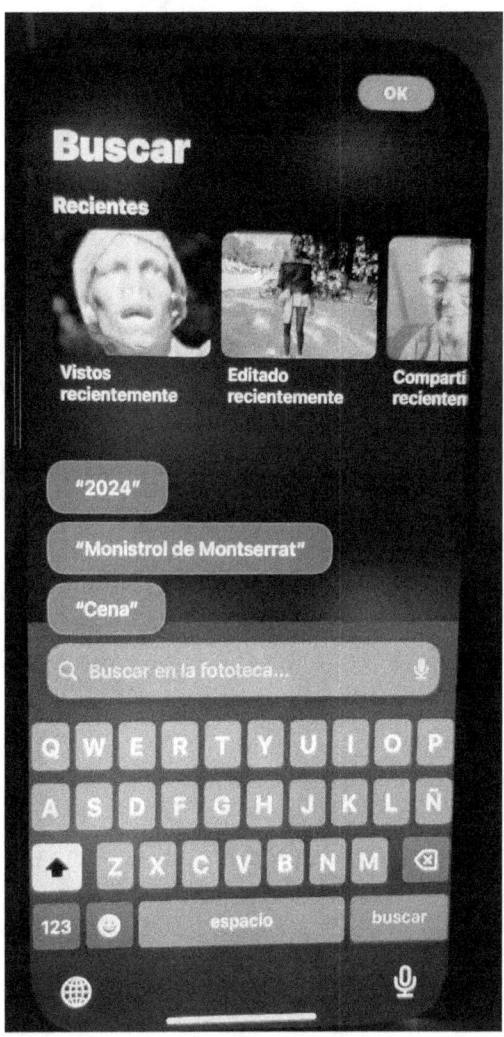

Toca Buscar y, a continuación, toca el campo de búsqueda en la parte superior de la pantalla para buscar por cualquiera de las siguientes opciones:

- Fecha (mes o año)
- Lugar (ciudad o provincia)
- Nombres de establecimientos (museos, por ejemplo)
- Categorías (playa o puesta de sol, por ejemplo)
- Eventos (encuentros deportivos o conciertos, por ejemplo)
- Una persona identificada en el álbum Personas
- Texto (una dirección de correo electrónico o un número de teléfono, por ejemplo)
- Pie de foto
- La persona que añadió la foto a la biblioteca

Consejo: ¿Buscas algo más concreto? Refina la búsqueda con varias palabras clave. Simplemente añade palabras clave hasta que encuentres la foto adecuada. Buscar también sugiere palabras clave que puedes añadir a la búsqueda.

Explorar fotos en tu fototeca

Para explorar tus fotos y vídeos por la fecha en que se hicieron, toca Biblioteca y, a continuación, selecciona una de las siguientes operaciones:

- *Años:* Localiza rápidamente un año concreto en la fototeca.

- *Meses:* Podrás ver colecciones de fotos que hiciste durante un mes, organizadas por eventos importantes, como una excursión en

familia, un evento social, una fiesta de cumpleaños o un viaje.

- *Días:* Podrás ver tus mejores fotos en orden cronológico, agrupadas por la hora o el lugar donde se hicieron.

- *Todas las fotos:* Visualiza todas tus fotos y vídeos.

Consejo: Cuando veas "Todas las fotos", pellizca la pantalla para acercar o alejar la imagen. También puedes tocar ⦁⦁⦁ para acercar o alejar la imagen, ver las fotos por proporciones o las cuadradas, filtrar las fotos o ver las fotos en un mapa.

Las vistas Años, Meses y Días están filtradas para mostrar tus mejores fotos, y no se muestra el contenido superfluo, como instantáneas similares, capturas de pantalla y fotos de pizarras y recibos. Para ver cada una de las fotos y vídeos, toca "Todas las fotos".

Ver fotos individuales

Toca una foto para verla a pantalla completa en el iPhone.

Toca dos veces o separa dos dedos sobre la pantalla para acercar la foto, arrastra para ver otras partes de la foto; toca dos veces o junta dos dedos para volver a alejar la imagen.

Toca ♡ para añadir la foto a tu álbum Favoritos.

Consejo: Mientras visualizas una Live Photo, mantén pulsada la foto para reproducirla.

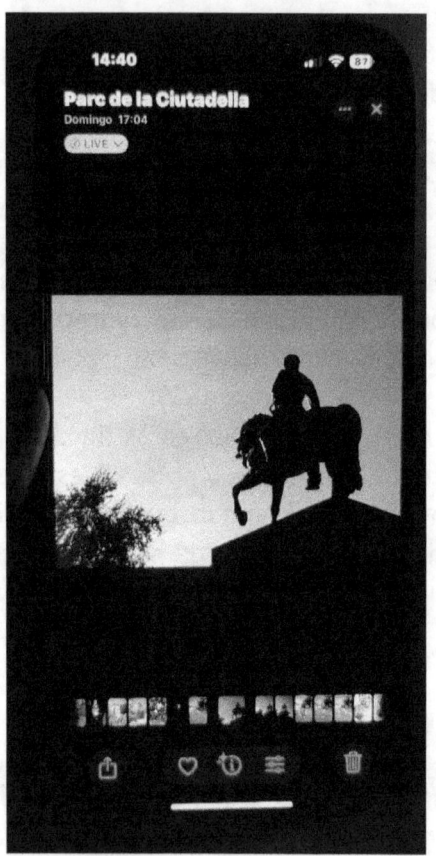

Toca ❮ o arrastra la foto hacia abajo para seguir explorando o volver a los resultados de la búsqueda.

Ver la información de la foto y el vídeo (archivo EXIF)

Para ver los metadatos guardados de una foto o vídeo, ábrelo y toca ⓘ o desliza hacia arriba. En función de la foto o el vídeo, verás los siguientes detalles:

- Las personas identificadas en la foto.

- Un campo de pie de foto para describir la foto o el vídeo, y para que sea más fácil encontrarlo en Buscar.

- Los ítems detectados por el buscador.

- Si la foto se ha compartido contigo en la app Mensajes o en otra app o incluso en iCloud.

- La fecha y la hora a la que se hizo la foto o el vídeo; toca Ajustar para editar la fecha y la hora.

- Metadatos de la cámara, como la lente, la velocidad del obturador, el tamaño del archivo y mucho más

- La ubicación en la que se hizo la foto o el vídeo; toca el enlace para ver la ubicación en la app Mapas; toca Ajustar para editar la ubicación.

Reproducir vídeos y pases de diapositivas en la app Fotos en el iPhone

Usa la app Fotos 🌸 para reproducir los vídeos que has grabado o guardado en el iPhone. También puedes crear pases de diapositivas de las fotos, los vídeos y las Live Photos de tu fototeca.

Reproducir un vídeo

Mientras exploras fotos y vídeos en la app Fotos, toca un vídeo para reproducirlo en el iPhone. Mientras se reproduce, puedes realizar cualquiera de las siguientes operaciones:

- Toca los controles del reproductor debajo del vídeo para ponerlo en pausa, activar el sonido, añadirlo a favoritos, compartirlo, eliminarlo o ver información del vídeo; toca la pantalla para ocultar los controles del reproductor.

- Toca dos veces la pantalla para alternar entre pantalla completa y tamaño ajustado a pantalla.

- Mantén pulsado el visor de fotogramas en la parte inferior de la pantalla para pausar el vídeo y, a continuación, desliza el visor hacia la izquierda o hacia la derecha para retroceder o avanzar.

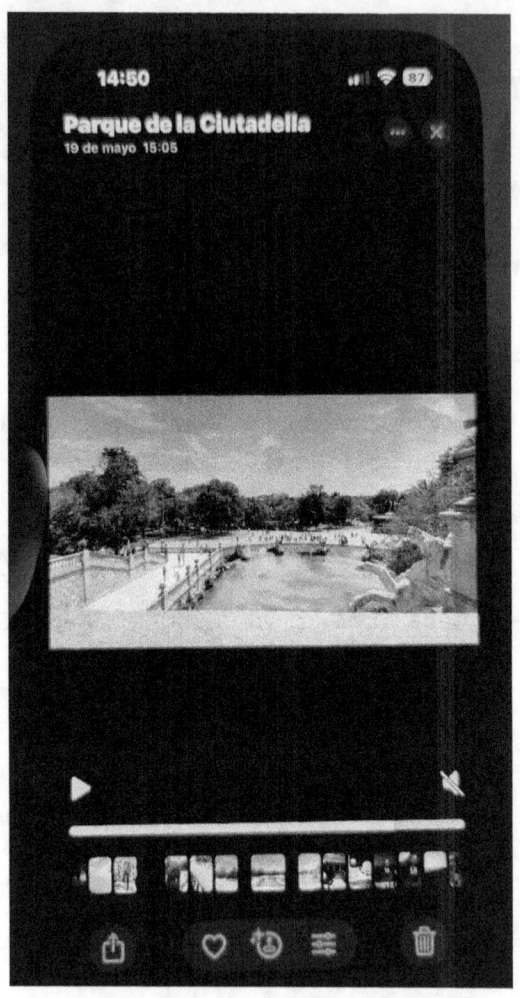

Crear y reproducir un pase de diapositivas

Puedes crear un pase de diapositivas para ver una colección de las fotos y los vídeos que elijas de la fototeca. Los pases de diapositivas reciben formato y se ambientan con música automáticamente.

1. Toca Fototeca y visualiza las fotos por "Todas las fotos" o Días.

2. Toca Seleccionar.

3. Toca cada una de las fotos que quieres incluir en el pase de diapositivas y, a continuación, toca ⊙.

4. Toca "Pase de diapositivas" en la lista de opciones.

Para cambiar el tema, la música y mucho más del pase de diapositivas, toca la pantalla mientras se reproduce el pase de diapositivas y, a continuación, toca Opciones.

Nota: También puedes hacer un pase de diapositivas de recuerdos a partir de un álbum. Toca Álbumes, toca el álbum desde el que quieres crear un pase de diapositivas y, a continuación, sigue los pasos anteriores.

Eliminar u ocultar fotos y vídeos en el iPhone

En la app Fotos, puedes eliminar fotos y vídeos del iPhone, o bien ocultarlos en el álbum Oculto. También puedes recuperar las fotos que hayas eliminado recientemente. Las fotos que eliminas y ocultas se guardan en los álbumes Oculto y Eliminado,

que desbloqueas mediante Face ID, Touch ID o tu código.

Eliminar u ocultar una foto o un vídeo

Toca una foto o un vídeo y realiza una de las siguientes acciones:

- *Eliminar:* Toca 🗑 para eliminar una foto del iPhone y de otros dispositivos en los que se use la misma cuenta de Fotos en iCloud.

Las fotos y los vídeos eliminados se guardan en el álbum Eliminado durante 30 días. Desde ese álbum puedes recuperar o eliminar de forma permanente las fotos en todos los dispositivos.

- *Ocultar:* Toca ⋯ y, a continuación, toca Ocultar.

Las fotos ocultas se trasladan al álbum Oculto. No puedes verlas en ningún otro sitio.

Para desactivar el álbum Oculto para que no se muestre en Álbumes, ve a Ajustes ⚙ > Fotos y, a continuación, desactiva "Mostrar álbum Oculto".

Consejo: Si eliminas o si ocultas una foto o un vídeo sin querer, agita el iPhone (antes de que transcurran 8 minutos) y, a continuación, toca "Deshacer eliminación" o "Deshacer ocultación".

Eliminar u ocultar varias fotos y vídeos

Mientras ves fotos en un álbum o en la vista Días o "Todas las fotos" de tu fototeca, realiza cualquiera de las siguientes opciones:

- *Eliminar:* Toca Seleccionar o arrastra el dedo por la pantalla para seleccionar los ítems que quieras eliminar. A continuación, toca el 🗑.

- *Ocultar:* Toca Seleccionar o arrastra el dedo por la pantalla para seleccionar los ítems que quieras ocultar. A continuación, toca el ⋯ , seguido de Ocultar.

Volver a mostrar fotos ocultas

Puedes volver a mostrar en tu fototeca una foto que has ocultado previamente.

1. Abre la app Fotos en el iPhone.

2. Toca Álbumes y, a continuación, toca Oculto (debajo de Utilidades).

3. Toca la foto que quieres volver a mostrar.

4. Toca ⋯ y, a continuación, toca Mostrar.

Recuperar o eliminar de forma permanente las fotos eliminadas

Para recuperar las fotos eliminadas o eliminarlas de forma permanente, haz lo siguiente:

1. Abre la app Fotos en el iPhone.

2. Toca Álbumes, desliza hacia arriba y, a continuación, toca "Eliminado recientemente" (debajo de Utilidades).

3. Toca Seleccionar y, a continuación, selecciona las fotos y vídeos que quieres recuperar o eliminar.

4. Toca en la parte superior de la pantalla y toca Recuperar o Eliminar.

Bloquear y desbloquear los álbumes Eliminado y Oculto

Los álbumes Eliminado y Oculto están bloqueados por omisión. Estos álbumes se desbloquean mediante Face ID, Touch ID o tu código.

Para cambiar el ajuste por omisión de bloqueado a desbloqueado, accede a Ajustes > > Fotos y, a continuación, desactiva "Usar Face ID", "Usar Touch ID" o "Usar código".

Editar fotos y vídeos en el iPhone

Personalmente el editor de fotos del iPhone sólo me gusta en una cosa: que integra la foto con todo su IA, de tal forma que es posible volverla a modificar, ajustando la profundidad de campo, por ejemplo. Sin embargo, destruye la foto original, al editarse, salvo que hagas una copia o la dupliques.

Personalmente prefiero usar Snapseed, un programa de edición gratuita de Google que puede descargarse desde App Store.

Después de hacer una foto o un vídeo, usa las herramientas de la app Fotos para editarlo en el iPhone. Puedes ajustar la luz y el color, recortar, girar, añadir un filtro y mucho más. Si no te gusta el aspecto de tus cambios, toca Cancelar para restaurar el archivo original.

Ajustar la luz y el color

1. En Fotos, toca la miniatura de una foto o vídeo para verlo a pantalla completa.

2. Toca Editar y, a continuación, desliza hacia la izquierda debajo de la foto para ver los efectos que puedes editar, como Exposición, Brillo, "Zonas claras" y Sombras.

3. Toca el efecto que quieres editar y, a

continuación, arrastra el regulador para realizar ajustes precisos.

4. En el apartado Ajustar tienes todo lo que se puede tocar. Aquí poco te puedo ayudar, ya que el resultado no es algo técnico sino creativo y depende de ti lo que aparezca en el resultado final.

El nivel de ajuste que hagas para cada efecto se indica con un contorno alrededor del botón, para que puedas comprobar de un vistazo qué efectos se han aumentado o reducido. Toca el botón de efecto para alternar entre el efecto editado y el original. Así verás si quieres aplicarlo o no.

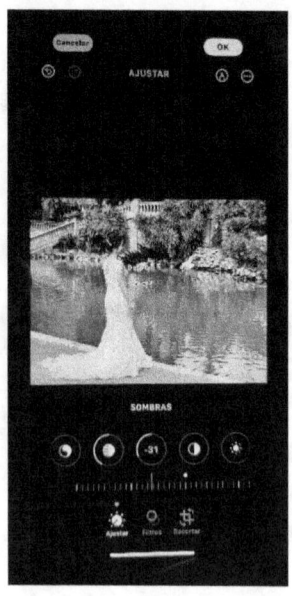

5. Toca OK para guardar los cambios. Si no te gustan los cambios, toca Cancelar, seguido de "No guardar cambios".

Consejo: Toca para editar automáticamente tus fotos o vídeos con efectos. Este botón aplica un ajuste automático, haciendo lo que la IA cree oportuno.

Recortar, girar o voltear una foto o un vídeo

1. En Fotos, toca la miniatura de una foto o vídeo para verlo a pantalla completa.

2. Toca Editar, toca y realiza cualquiera de las siguientes operaciones:

 - *Recortar manualmente:* Arrastra las esquinas del rectángulo para enmarcar el área que quieres conservar de la foto. También puedes separar o juntar los dedos sobre la foto.

 - *Recortar a una proporción estándar preestablecida:* Toca y luego selecciona una opción, como 1:1, "Fondo de pantalla" 16:9 o 5:4.

 - *Girar:* Toca para girar la foto 90 grados.

 - *Voltear:* Toca para voltear la imagen horizontalmente.

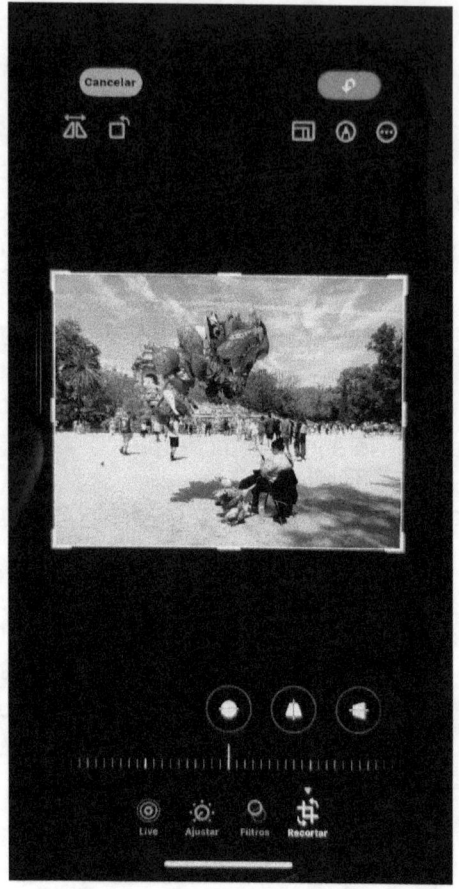

3. Toca OK para guardar los cambios. Si no te gustan los cambios, toca Cancelar, seguido de "No guardar cambios".

Para recortar una foto rápidamente mientras la estás viendo, pellizca la foto para acercar la imagen. Cuando la foto aparezca del modo que la quieres ver recortada, toca Recortar en la esquina superior

derecha de la pantalla. Realiza más ajustes con las herramientas de recorte y, a continuación, toca OK.

Enderezar y ajustar la perspectiva

1. En Fotos, toca la miniatura de una foto o vídeo para verlo a pantalla completa.

2. Toca Editar y, a continuación, toca ⟲.

3. Desliza hacia la izquierda debajo de la foto para ver los efectos que puedes editar: Enderezar, Vertical u Horizontal.

4. Toca el efecto que quieres editar y, a continuación, arrastra el regulador para realizar ajustes precisos.

El nivel de ajuste que hagas para cada efecto se muestra con un contorno alrededor del botón, para que puedas comprobar de un vistazo qué efectos se han aumentado o reducido. Toca el botón para alternar entre el efecto editado y el original.

5. Toca OK para guardar los cambios. Si no te gustan los cambios, toca Cancelar, seguido de "No guardar camb
ios".

Aplicar efectos de filtro

1. En Fotos, toca la miniatura de una foto o vídeo para verlo a pantalla completa.

2. Toca Editar y, a continuación, toca ⊛ para aplicar efectos de filtro, como Vívido o Dramático.

Para quitar un filtro que aplicaste al hacer la foto, aplica el filtro Original.

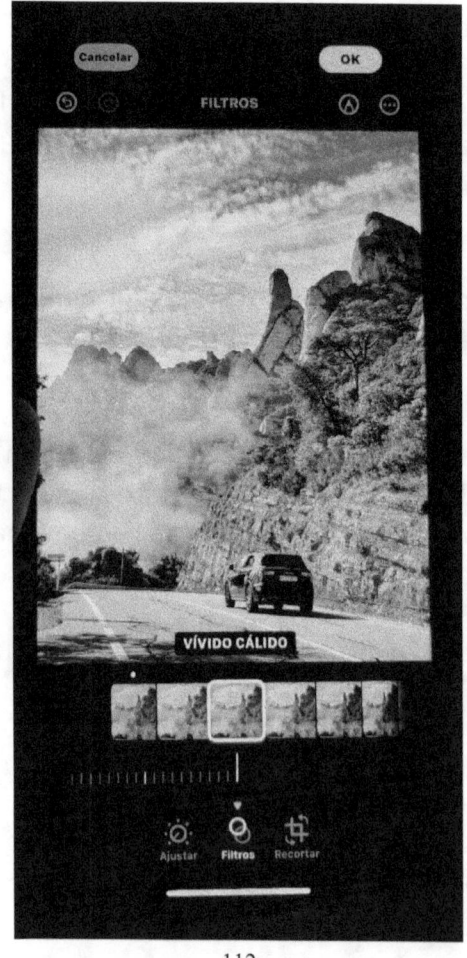

3. Toca un filtro y, a continuación, arrastra el regulador para ajustar el efecto.

Para comparar la foto editada con la original, toca la foto.

4. Toca OK para guardar los cambios. Si no te gustan los cambios, toca Cancelar, seguido de "No guardar cambios".

Deshacer y rehacer ediciones

Mientras editas una foto o un vídeo,

toca ⤺ y ⤻ en la parte superior de la pantalla para deshacer y rehacer varios pasos de edición.

Consejo: Puedes tocar la foto o el vídeo para comparar la versión editada con el original.

Copiar y pegar ediciones en varias fotos

Puedes copiar las ediciones que has hecho en una foto (o vídeo) y pegarlas en otra foto, o en un grupo de fotos, todas al mismo tiempo.

1. Abre la foto o vídeo que contiene las ediciones que quieres copiar.
2. Toca ⋯ y, a continuación, toca "Copiar ediciones".

3. Toca ❮ para volver a tu fototeca.

4. Toca Seleccionar. A continuación, toca las miniaturas de las fotos en las que quieres pegar las ediciones. También puedes abrir una sola foto o vídeo.

5. Toca ⋯ y, a continuación, toca "Pegar ediciones".

Nota: La app Fotos ajusta automáticamente el balance de blancos y la exposición de las fotos editadas para que se adapten mejor y hacer que las fotos tengan un aspecto aún más similar.

Restaurar una foto o un vídeo editado

Después de editar una foto o un vídeo y guardar los cambios, puedes restaurar el original.

1. Abre la foto o el vídeo editado y, a continuación, toca ⋯.

2. Toca "Volver al original".

Cambiar la fecha, la hora o la ubicación

Puedes cambiar la información de fecha, hora y ubicación que se guarda en los metadatos de la foto o vídeo.

Abre la foto o el vídeo y, a continuación, toca .

1. Toca "Ajustar fecha y hora" o "Ajustar ubicación".

2. Introduce la nueva información y, a continuación, toca Ajustar.

Para cambiar la fecha, la hora o la ubicación de un grupo de fotos, toca Seleccionar, toca las miniaturas que quieres cambiar y sigue los pasos descritos arriba. Puedes revertir la fecha, hora o ubicación original de una foto o vídeo. Toca ⋯, toca "Ajustar fecha y hora" o "Ajustar ubicación", y, a continuación, toca Revertir.

Añadir stickers, texto y más ítems a una foto

Añadir stickers no es algo que me llame la atención, pero comprendo que esta nueva generación de adolescentes lo usan con asiduidad.

1. En Fotos, toca una foto para verla a pantalla completa.

2. Toca Editar y, a continuación, toca Ⓐ.

3. Toca ➕ para añadir stickers, pies de foto, texto, figuras o incluso tu firma.

4. Toca OK para guardar los cambios. Si no te gustan los cambios, toca Cancelar.

Borrar fotos con la IA

Con iOS 18, Apple ha introducido una función muy esperada llamada "Limpiar" (Clean Up) dentro de la aplicación Fotos, que te permite eliminar objetos no deseados de tus imágenes de forma sencilla. Esta función está impulsada por Apple Intelligence.

Aquí te explico cómo borrar objetos desde iOS 18 (o versiones posteriores que la incluyan):

1. Abre la aplicación Fotos.

Busca y toca el icono de la aplicación "Fotos" en tu pantalla de inicio.

2. Selecciona la foto que quieres editar.

Navega por tu fototeca y elige la imagen de la que deseas eliminar un objeto.

3. Toca "Editar".

Una vez que la foto esté abierta, toca el botón "Editar" en la esquina superior derecha de la pantalla.

4. Busca la herramienta "Limpiar".

En la barra de herramientas inferior, verás varios iconos. Busca el icono que representa la herramienta "Limpiar". A menudo, se parece a un pincel o un icono de borrador con una estrella, o puede estar dentro de un menú de herramientas de edición.

Asegúrate de tener la última versión de iOS 18 y que tu iPhone sea compatible con Apple Intelligence (generalmente los modelos más recientes como iPhone 15 Pro y posteriores, aunque algunas funciones pueden llegar a modelos anteriores).

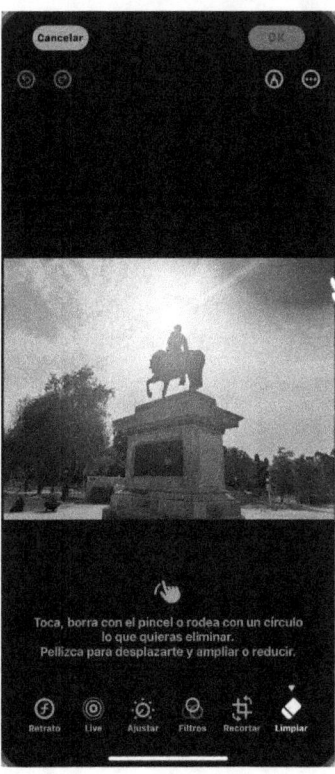

5. Usa la herramienta "Limpiar".

Una vez que hayas seleccionado "Limpiar", la pantalla te pedirá que "pases el dedo sobre el objeto que quieres eliminar".

Pasa el dedo o dibuja una línea sobre el objeto que deseas borrar de la foto. Puedes ser bastante preciso o simplemente pasar el dedo sobre el área general del objeto. La IA de Apple detectará los bordes y el contenido circundante.

A medida que pasas el dedo, verás cómo el objeto desaparece, siendo reemplazado por un relleno inteligente que imita el fondo de la imagen.

6. Ajusta si es necesario.

Si el resultado no es perfecto, puedes deshacer la acción y volver a intentarlo, pasando el dedo de otra manera o con más precisión. Puedes borrar varios objetos en la misma foto.

7. Toca "Listo" para guardar.

Una vez que estés satisfecho con el resultado, toca el botón "Listo" en la esquina inferior derecha para guardar los cambios en la foto.

La foto original se conservará, y se creará una versión

editada.

Para objetos pequeños o complejos, intenta ser lo más preciso posible al pasar el dedo.

La función "Limpiar" funciona mejor en fotos con fondos relativamente uniformes o predecibles, ya que la IA tiene más facilidad para "adivinar" lo que debería haber detrás del objeto borrado. En fondos muy complejos o con texturas irregulares, los resultados pueden variar.

Editar retratos

Abre la aplicación Fotos.

Localiza y toca el icono de la aplicación "Fotos" en tu pantalla de inicio.

Selecciona la foto que realizaste en modo Retrato.

Las fotos tomadas en modo Retrato tienen un icono de "Cubo de profundidad" (o similar) en la esquina superior izquierda.

Una vez que la foto esté abierta, toca el botón "Editar" en la esquina superior derecha de la pantalla.

Toca el icono de la "f" (que representa la apertura) en la parte superior izquierda de la pantalla, o simplemente toca "Retrato" en la parte inferior si la

opción está visible. Verás un regulador de "Control de profundidad" debajo de la foto (o a veces en la parte inferior de la pantalla).

Desliza el regulador hacia la izquierda para aumentar el desenfoque del fondo (hacerlo más borroso) o hacia la derecha para disminuirlo (hacerlo más nítido). Un punto gris en el regulador indica el valor original con el que se tomó la foto.

Observa cómo el fondo se ajusta en tiempo real mientras mueves el regulador.

Cambiar el punto de enfoque es una de las funciones más útiles. Dentro del modo de edición de un retrato, simplemente toca en cualquier parte de la foto donde quieras que esté el nuevo punto de enfoque.

Verás cómo el desenfoque se ajusta para enfocar el área que has seleccionado, mientras que el resto de la imagen se desenfoca.

Esto es ideal si el iPhone enfocó por error en el fondo o en una parte de la persona que no querías.

Para cambiar el efecto de Iluminación de Retrato, toca el icono de la iluminación (un círculo con líneas, como un foco) en la parte superior de la pantalla, o simplemente toca "Retrato" en la parte inferior si la opción está visible y luego busca el icono de iluminación en la parte superior.
Aparecerán diferentes efectos de iluminación en la parte inferior de la pantalla. Desliza el dedo hacia la izquierda o hacia la derecha para probarlos.

Luz natural: El sujeto enfocado sobre un fondo desenfocado.

Luz de estudio: Ilumina la cara del sujeto y da un aspecto limpio.

Luz de contorno: Crea sombras más dramáticas y claros y oscuros.

Luz de escenario: Aísla al sujeto sobre un fondo oscuro.

Luz de escenario mono: Igual que "Luz de escenario", pero en blanco y negro.

Luz en clave alta mono: Sujeto en escala de grises sobre un fondo blanco.

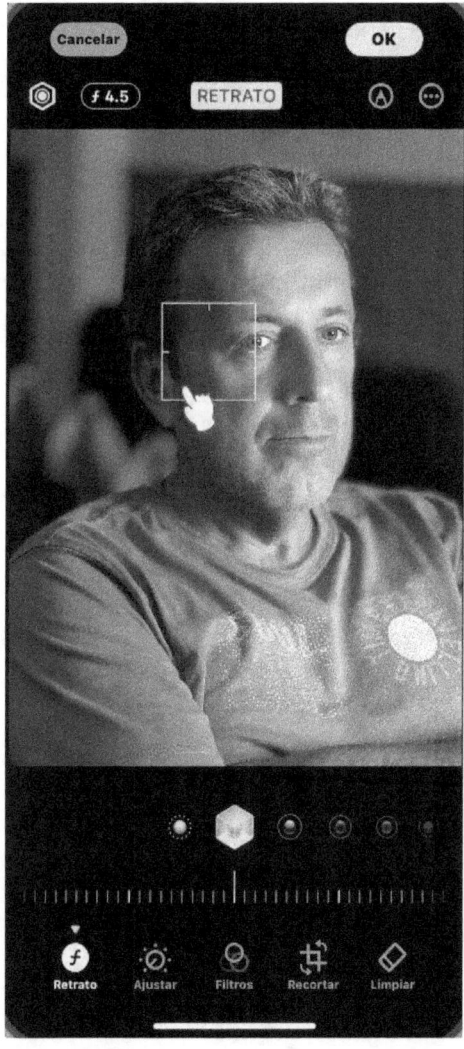

Después de seleccionar un efecto, puedes arrastrar el regulador que aparece debajo para ajustar la intensidad de ese efecto de iluminación.

Acortar la duración del vídeo y ajustar la cámara lenta en el iPhone

En la app Fotos, puedes acortar un vídeo que hayas grabado en el iPhone para cambiar dónde empieza y dónde se detiene. También puedes ajustar la parte del vídeo a cámara lenta cuando grabas un vídeo en modo "Cámara lenta".

Acortar un vídeo

Para realizar cambios de edición de vídeo avanzados prefiero la app Capcut, que encontrarás en la App Store. Dispone de un montón de herramientas y funciones gratuitas. Si usas alguna opción Pro, verás que el vídeo no se puede exportar si no tienes la versión de pago.

1. En Fotos, abre el vídeo y toca Editar.

2. Arrastra cualquier extremo del visor de fotogramas debajo del vídeo para cambiar cuándo empieza y termina el vídeo y, a continuación, toca OK.

3. Toca "Guardar vídeo" para guardar solo el vídeo acortado o "Guardar como vídeo nuevo" para guardar ambas versiones del vídeo.

FOTOGRAFÍA Y VÍDEO CON TU IPHONE

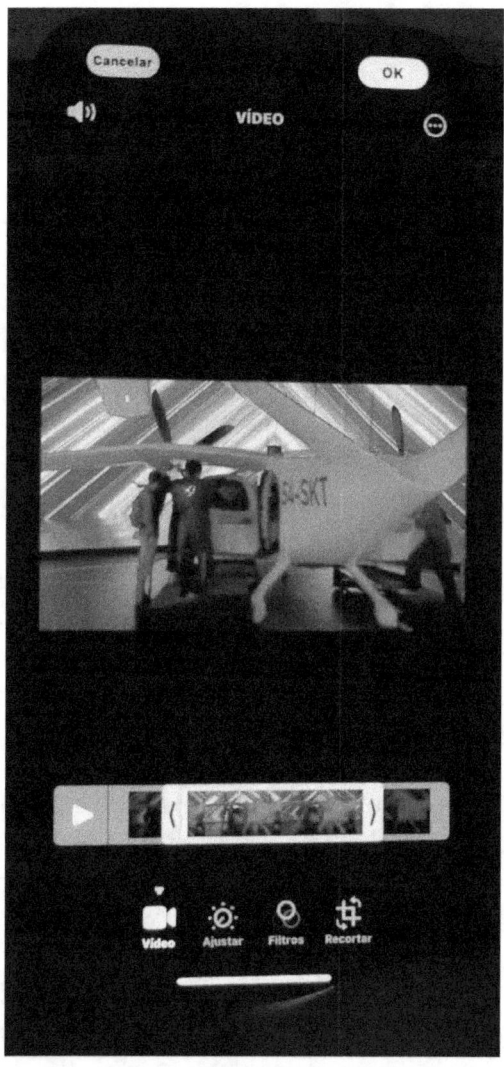

Para deshacer el acortamiento tras guardar, abre el vídeo, toca Editar y, a continuación, toca Restaurar.

Nota: Un vídeo guardado como clip nuevo no se

puede revertir al original.

Cambiar la sección a cámara lenta de un vídeo grabado en modo "Cámara lenta"

1. Abre un vídeo grabado en modo "Cámara lenta" y toca Editar.

2. Arrastra las barras verticales blancas debajo del visor de fotogramas para definir qué parte se reproduce a cámara lenta.

Editar vídeos en modo Cine en el iPhone

En todos los modelos de iPhone 13, iPhone 14, iPhone 15 y iPhone 16, el modo Cine aplica un efecto de profundidad de campo que mantiene la nitidez del sujeto del vídeo mientras difumina el primer plano y el fondo para darle un toque artístico. En la app Fotos, puedes cambiar el sujeto de enfoque donde se aplica el efecto y ajustar el nivel de difuminado de fondo (o la profundidad de campo) en tus vídeos en modo Cine. También es posible desactivar el efecto.

Los vídeos del modo Cine se pueden editar en el iPhone XS, iPhone XR y modelos posteriores con iOS 15 o versiones posteriores.

Desactivar el efecto cinematográfico

1. En la app Fotos, abre un vídeo que has grabado en modo Cine y luego toca Editar.

2. Toca Cine en la parte superior de la pantalla y luego toca OK.

Repite estos pasos para volver a activar el modo Cine.

Cambiar el sujeto de enfoque en un vídeo en modo Cine

La cámara identifica automáticamente dónde enfocar mientras grabas en modo Cine y puede cambiar automáticamente el enfoque si se identifica un nuevo sujeto. También puedes cambiar el sujeto de enfoque manualmente.

1. En la app Fotos, abre un vídeo que has grabado en modo Cine y luego toca Editar.

Los puntos blancos debajo del visor de fotogramas indican dónde ha cambiado el enfoque la app Cámara durante la grabación. Los puntos amarillos indican dónde se ha cambiado el enfoque manualmente.

2. Reproduce el vídeo, o desliza la barra vertical blanca del visor de fotogramas, hasta el punto donde quieras cambiar el enfoque.

3. Toca el nuevo sujeto, enmarcado en amarillo, en la pantalla para cambiar el enfoque; toca dos veces para establecer el seguimiento automático del enfoque en el sujeto.

Aparece un punto amarillo debajo del visor de fotogramas para indicar que el enfoque se ha cambiado.

Nota: También puedes mantener pulsada la pantalla para bloquear el enfoque a una distancia específica de la cámara.

4. Repite los pasos anteriores para cambiar los puntos de enfoque en todo el vídeo.

Para eliminar un cambio de enfoque manual, toca el punto amarillo debajo del visor de fotogramas y, a continuación, toca 🗑 .

5. Toca OK para guardar los cambios.

Toca ⌐•⌐ para alternar entre el seguimiento automático del enfoque de la app Cámara y los puntos de enfoque que has seleccionado manualmente.

Después de guardar los cambios, puedes restaurar un vídeo en modo Cine al original si no te gustan tus ediciones. Abre el vídeo, toca Editar y, a continuación, toca Restaurar.

Ajustar la profundidad de campo en un vídeo en modo Cine

1. En la app Fotos, abre un vídeo que has grabado en modo Cine y luego toca Editar.
2. Toca 𝑓 en la parte superior de la pantalla.

El regulador aparece debajo del vídeo.

3. Arrastra el regulador a la izquierda o la derecha para ajustar el efecto de profundidad de campo y, a continuación, toca OK.

Para deshacer el cambio tras guardar, abre el vídeo, toca Editar y, a continuación, toca Restaurar.

Exportar vídeos en modo Cine al Mac

Puedes usar AirDrop para transferir los vídeos en modo Cine (con metadatos de profundidad y enfoque) del iPhone al Mac para editarlos en otras apps.

Nota: Para editar vídeos en modo Cine grabados en un iPhone con iOS 16 o versiones posteriores, asegúrate de que el Mac utiliza macOS 13, o versiones posteriores.

1. En la app Fotos, abre el vídeo en modo Cine y, a continuación, toca ⬆️.

2. Toca Opciones en la parte superior de la pantalla, activa "Todos los datos de Fotos" y luego toca OK.

3. Toca AirDrop y, a continuación, toca el dispositivo con el que quieras compartir (asegúrate de tener activado AirDrop en el dispositivo con el que vas a compartir).

Exportar vídeos en modo Cine a un dispositivo de almacenamiento externo

Puedes exportar vídeos en modo Cine directamente a una unidad externa, una tarjeta de memoria u otro dispositivo de almacenamiento.

Nota: Para las fotos y vídeos que se han editado, se exportará la versión original sin modificar.

1. Conecta el iPhone con el dispositivo de almacenamiento usando el conector USB-C o Lightning del iPhone.

2. Abre la app Fotos y, a continuación, selecciona el vídeo que quieres exportar.

3. Toca ⬆️ y, a continuación, toca "Exportar original sin modificar".

4. Toca el dispositivo de almacenamiento (debajo de Ubicaciones) y, a continuación, toca Guardar.

Duplicar y copiar fotos y vídeos en el iPhone

Como las fotos y los vídeos editados desde su propia aplicación integrada destruyen los originales, mientras se van editando, es conveniente que hagas una copia de los mismos y trabajes con éstas.

En la app Fotos 🌼 en el iPhone, puedes duplicar una foto o vídeo, al tiempo que conservas la versión original. También puedes copiar una foto y pegarla en otro documento, como un correo electrónico, un mensaje de texto o una presentación.

Duplicar una foto o vídeo

1. Abre una foto o vídeo y, a continuación, toca ⋯.

2. Toca Duplicar.

Una copia duplicada aparece junto al original en la

fototeca.

Duplicar varias fotos o vídeos

1. Toca Fototeca y, a continuación, toca "Todas las fotos" o Días.

2. Toca Seleccionar y, a continuación, toca las imágenes en miniatura que quieres duplicar.

3. Toca ⋯ y, a continuación, toca Duplicar.

Copiar una foto

1. Abre una foto y, a continuación, toca ⋯.

2. Toca Copiar y pega la foto en otro documento.

Copiar varias fotos o vídeos

1. Toca Fototeca y, a continuación, toca "Todas las fotos" o Días.

2. Toca Seleccionar y, a continuación, toca las imágenes en miniatura que quieres copiar.

3. Toca ⋯ y, a continuación, toca Copiar.

4. Pega las copias en otro documento.

Compartir fotos y vídeos en el iPhone

Puedes compartir fotos y vídeos desde la app

Fotos en Mail o Mensajes, o en otras apps que instales. También puedes compartir fotos y vídeos acercando dos dispositivos iPhone entre sí.

Compartir fotos y vídeos

- *Compartir una foto o un vídeo:* Abre la foto o el vídeo, toca y, a continuación, selecciona una opción para compartir, como Mail, Mensajes o AirDrop.

- *Compartir varias fotos o vídeos:* Para ver una pantalla con múltiples miniaturas, toca Seleccionar. A continuación, toca la miniatura de las fotos y vídeos que quieres compartir.

Toca ⬆️ y, a continuación, selecciona una opción para compartir, como Mail, Mensajes o AirDrop.

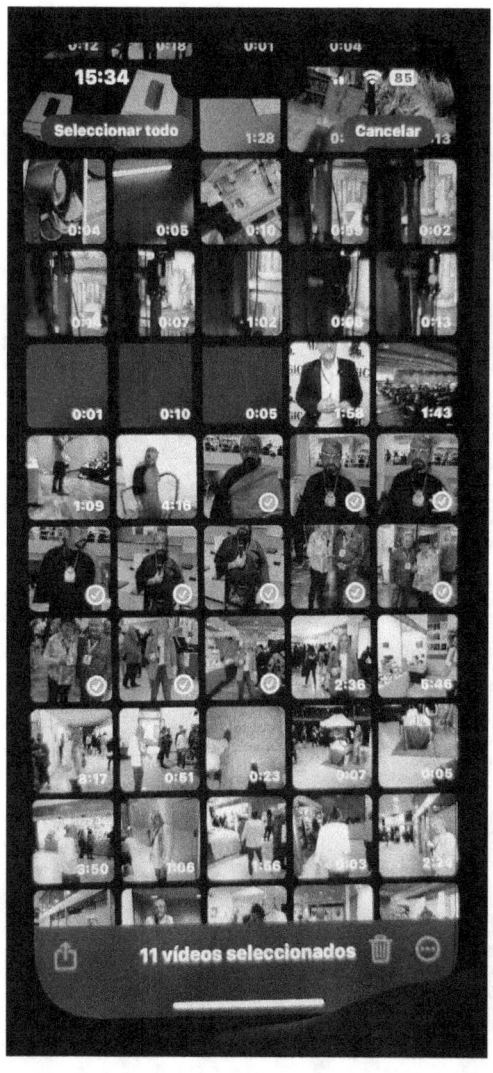

- *Compartir fotos o vídeos de un día o mes:* Toca Fototeca, toca Días o Meses, toca y, a continuación, toca "Compartir fotos" y selecciona una opción para compartir, como Mail, Mensajes o AirDrop.

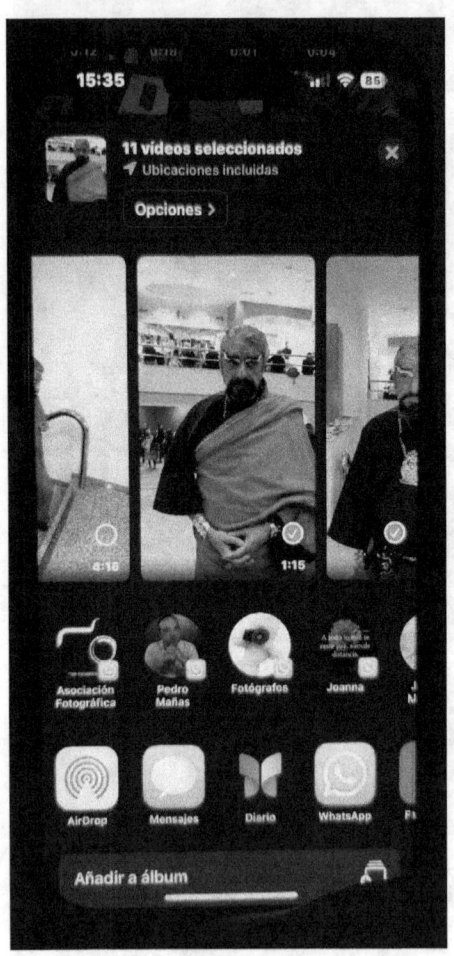

Ajustar las opciones para compartir

Antes de compartir una foto o vídeo, puedes ajustar el formato, el tipo de archivo y la información que se incluye al compartir.

1. Abre la foto o vídeo, toca ⬆️, toca Opciones y, a continuación, realiza cualquiera de las siguientes operaciones:

 - *Desactivar los datos de ubicación:* Toca el botón situado junto a Ubicación (verde significa activado).

 - *Ajustar el formato de archivo:* Toca Automático para usar el mejor formato según el destino, toca Actual para no realizar ninguna conversión de formato o toca "El más compatible" y las fotos y los vídeos se podrían convertir a los formatos .JPG o .MOV.

 - *Enviar como enlace de iCloud:* Toca el botón situado junto al enlace de iCloud (verde significa activado) para compartir una dirección URL desde la que ver o descargar las fotos o vídeos. Los enlaces de iCloud están disponibles durante 30 días.

 - *Enviar todos los datos de Fotos:* Toca el

botón situado junto a "Todos los datos de Fotos" (verde significa activado) para compartir el archivo original con el historial de ediciones y los metadatos; la persona destinataria puede ver la versión actual y modificar los cambios (solo disponible con AirDrop y los enlaces de iCloud).

2. Toca OK.

Compartir fotos y vídeos acercando dos dispositivos iPhone entre sí

Puedes transferir fotos y vídeos de un iPhone a otro con solo acercar los dos dispositivos entre sí.

1. Asegúrate de que los dos dispositivos iPhone están encendidos, desbloqueados y tienen AirDrop activado.

2. Asegúrate de que el remitente tiene al receptor como contacto en la agenda, y viceversa, en la app Contactos.

3. En el iPhone que tiene los ítems quieres compartir, abre la app Fotos y, a continuación, realiza una de las siguientes operaciones:

- *Compartir una foto o un vídeo:* Abre la foto o vídeo que quieras compartir y mantenla en la pantalla.

- *Compartir varias fotos o vídeos:* Toca Seleccionar y, a continuación, toca varias fotos o vídeos para compartirlos desde tu fototeca.

4. Acerca los dispositivos y, a continuación, toca Compartir.

Los ítems compartidos se añaden a la fototeca de la persona destinataria.

Guardar o compartir una foto o vídeo que recibas

- *Desde el correo electrónico:* Toca para descargar el ítem si es necesario y, a continuación, toca ⬆️. O bien, mantén pulsado el ítem y selecciona una opción para compartir o guardar.

- *Desde un mensaje de texto:* Toca la foto o vídeo en la conversación, toca ⬆️ y, a continuación, selecciona una opción para compartir o guardar. También puedes tocar ⬇️ en la conversación de la app Mensajes para guardar la foto o el vídeo

directamente en tu fototeca.

- *Desde un enlace de iCloud:* Toca ⬇ en la conversación de la app Mensajes para guardar la colección directamente en tu fototeca. Para compartir la colección, abre la app Fotos, toca "Para ti" y, a continuación, toca la colección bajo "Enlaces de iCloud". Toca y, a continuación, toca Compartir.

Compartir vídeos largos en el iPhone

Puedes enviar vídeos largos que has grabado con la cámara del iPhone mediante AirDrop, iCloud o Mail Drop desde la app Fotos.

Enviar un vídeo mediante AirDrop

Con AirDrop, puedes enviar un vídeo grande a un iPhone, iPad o Mac que esté cerca. AirDrop envía información mediante Wi-Fi y Bluetooth. Por tanto, antes del envío, asegúrate de que tú y la persona destinataria tenéis estos controles activados en el Centro de control.

Nota: AirDrop requiere iOS 7, iPadOS 13 y OS X 10.10 o versiones posteriores.

1. Si la persona a la que vas a enviar el vídeo no está en tus contactos, dile que realice una de

las siguientes operaciones:

- *En el iPhone o el iPad:* Debe ir a Ajustes ⚙ > General > AirDrop y, a continuación, tocar "Todos durante 10 minutos".

- *En un Mac:* Debe ir al menú Apple > Ajustes del Sistema > General > "AirDrop y Handoff" y, a continuación, hacer clic en "Todo el mundo".

2. Abre la fototeca, toca el vídeo que quieres enviar y, a continuación, toca ⬆.

Si quieres enviar el vídeo en su formato original, incluidos los metadatos, la ubicación y el historial de ediciones o los subtítulos asociados, toca Opciones y, a continuación, activa "Todos los datos de Fotos".

3. Toca AirDrop y, a continuación, toca el contacto o el dispositivo con el que quieras compartir el contenido.

Después de compartir, el destinatario recibe un aviso para aceptar o rechazar la transferencia AirDrop.
Enviar un vídeo mediante enlace de iCloud
Un enlace de iCloud es una URL que puedes usar para

enviar un vídeo grande con la app Mensajes o Mail.

Importar y exportar fotos y vídeos en el iPhone

Puedes importar fotos y vídeos directamente en la app Fotos desde una cámara digital, una tarjeta de memoria SD u otro iPhone o iPad que tenga cámara. También puedes exportar versiones sin modificar de tus fotos y vídeos directamente a una unidad externa, tarjeta de memoria u otro dispositivo de almacenamiento que esté conectado al iPhone.

Importar fotos y vídeos al iPhone

Importa fotos y vídeos guardados en otro dispositivo, como una cámara digital o una unidad externa, a la app Fotos en el iPhone.

1. Inserta el adaptador de la cámara o el lector de tarjetas en el conector Lightning o USB-C, o conecta el dispositivo directamente al iPhone.

2. Realiza una de las siguientes operaciones:

 - *Conectar una cámara:* Conecta el adaptador a la cámara y, a continuación, enciende la cámara y asegúrate de que está en el modo de transferencia. Para obtener más información, consulta la

documentación que acompañaba a la cámara.

- *Conectar una unidad de almacenamiento externo o insertar una tarjeta de memoria SD en el lector de tarjetas:* No fuerces la tarjeta en la ranura del lector; solo encaja de un lado.

- *Conectar un iPhone o iPad:* Usa el adaptador de conector Lightning o el cable USB-C que venía con el dispositivo para conectarlo al adaptador de la cámara. Enciende y desbloquea el dispositivo.

3. Abre la app Fotos en el iPhone y luego toca Importar.

4. Selecciona las fotos y vídeos que quieres importar. A continuación, selecciona el destino de la importación.

 - *Importar todos los ítems:* Toca "Importar todo".

 - *Importar los ítems seleccionados:* Toca los ítems que quieras importar (aparecerá una marca de verificación para cada uno de ellos), toca Importar

y, a continuación, toca "Importar selección".

5. Una vez importadas las fotos y vídeos, conserva o elimina este contenido de la cámara, tarjeta, iPhone o iPad.

6. Desconecta el adaptador para cámaras o el lector de tarjetas.

Exportar fotos y vídeos a un dispositivo de almacenamiento externo

Puedes exportar las fotos y vídeos que hayas realizado con el iPhone directamente a una unidad externa, tarjeta de memoria u otro dispositivo de almacenamiento.

Nota: Para las fotos y vídeos que se han editado, se exportará la versión original sin modificar.

1. Conecta el iPhone con el dispositivo de almacenamiento usando el conector USB-C o Lightning, o conecta el dispositivo directamente al iPhone.

2. Abre la app Fotos y, a continuación, selecciona las fotos y vídeos que quieres exportar.

3. Toca 📤 y, a continuación, toca "Exportar original sin modificar".

4. Toca el dispositivo de almacenamiento (debajo de Ubicaciones) y, a continuación, toca Guardar.

Imprimir fotos en el iPhone con una impresora compatible con AirPrint

Imprime las fotos directamente desde la app Fotos del iPhone con cualquier dispositivo compatible con AirPrint.

- *Imprimir una foto:* Mientras visualizas la foto, toca y, a continuación, toca Imprimir.
- *Imprimir varias fotos:* Mientras visualizas fotos, toca Seleccionar, selecciona las fotos que quieres imprimir, toca y, a continuación, toca Imprimir.

La inteligencia artificial del iPhone 17

El sistema fotográfico incorpora mejoras impulsadas por el Photonic Engine y la inteligencia artificial para reducir el ruido, mejorar la precisión del color y el detalle, especialmente en condiciones de poca luz. También se añade la función "Limpiar" para eliminar objetos o personas de las fotos.

Esta función de Limpiar o borrar un objetivo o persona se ha incorporado en las últimas versiones de iOS.

Para usarla sólo tendrás que escoger una foto en la Galería, pulsar en la parte inferior de los iconos, el llamado "bocadillo", el de las tres rayas horizontales, escoger entonces el menú "Limpiar" y comenzar a rayar la zona que queremos borrar para ver cómo la IA hace su magia.

ACERCA DEL AUTOR

Carlos Mesa, licenciado en Periodismo por la UAB e Ingeniero Técnico de Sistemas Informáticos por la UOC. Socio nº 354 de la Asociación Iberoamericana de Periodistas Especializados y Técnicos (AIPET). Miembro 2491 de la Federación Catalana de Fotografía. Presidente de la Asociación Fotográfica Planeta Insólito, entidad 101 de la Federación Catalana de Fotografía, desde donde imparte cursos de fotografía y vídeo desde hace 15 años. Es el conductor del podcast radiofónico "Planeta Fotográfico", que se emite semanalmente por plataformas como YouTube, Instagram, Facebook, Linkedin, Spotify, Spreaker, Google Podcast, Apple Podcast y otras.

Ha impartido formación fotográfica en varios centros cívicos de Barcelona, de forma regular, tanto en fotografía y vídeo con cámara digital como con smartphone.

Lleva varios años experimentando con la fotografía con smartphone, habiendo obtenido varios premios con sus fotografías, como el del Photo Born Gourmet del 2019 y el 4º premio de edición de vídeo con Filmora 2021 con el cortometraje "Un café de muerte".

Ha participado en documentales como *"Ray Harryhausen en España: tras las huellas de un gigante",* como operador de cámara y director de fotografía, habiéndose estrenado en el Festival de Cine Fantástico de Sitges en su edición del 2025.

FOTOGRAFÍA Y VÍDEO CON TU IPHONE

Página web de la Asociación Fotográfica Planeta Insólito
https://www.cursosfotografiabarcelona.com/

Perfil Instagram:
https://www.instagram.com/carlosmesa.foto/

Página web como fotógrafo:
https://www.carlosmesa.net/

Página web como videógrafo
https://www.videografos.org

Podcast YouTube "Planeta Fotográfico":
https://www.youtube.com/@planetafotografico

www.ingramcontent.com/pod-product-compliance
Lightning Source LLC
Chambersburg PA
CBHW071924210526
45479CB00002B/541